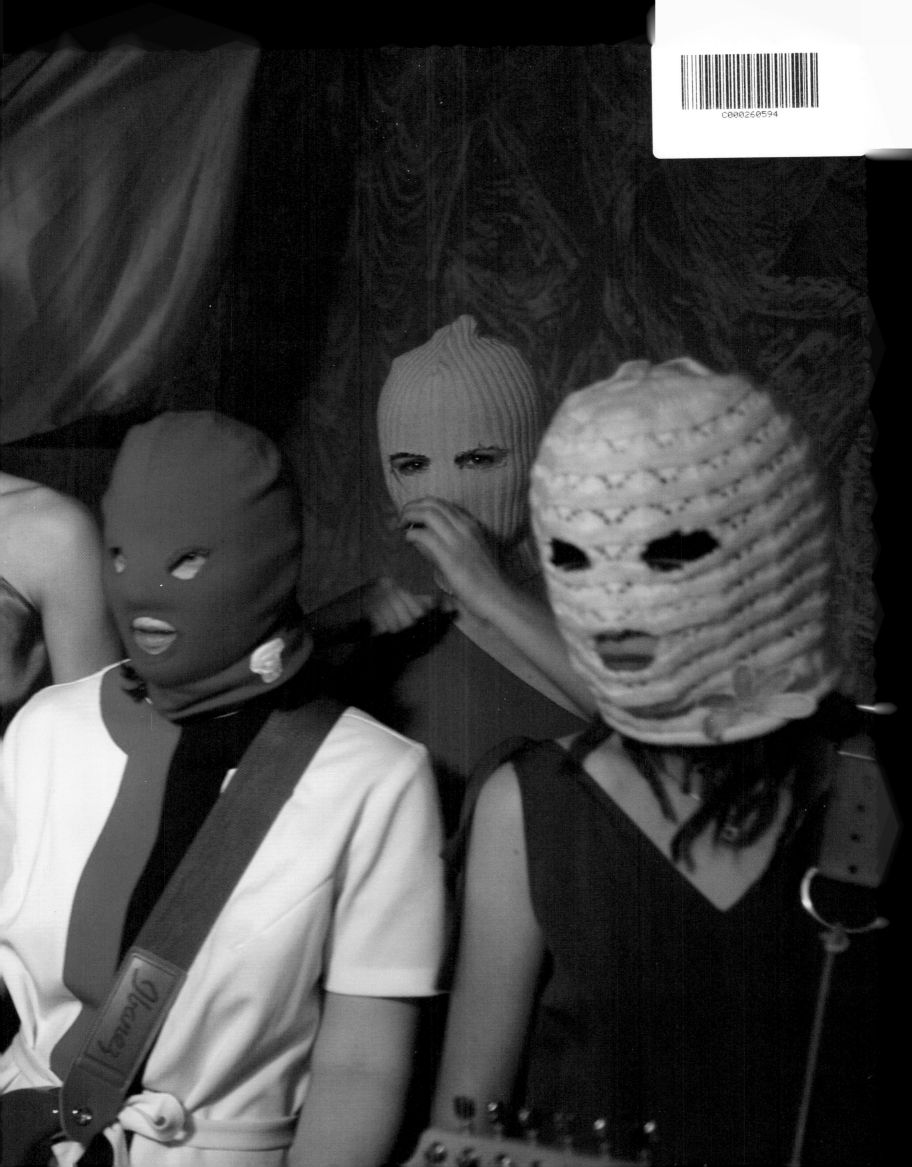

Pussy Riot
Unmasked

Bert Verwelius

teNeues

Pussy Riot
Unmasked

Bert Verwelius

teNeues

The Beautiful Faces of Protest

Marika Schaertl

They used to actually be considered something of a fashionable feminist punk band with sex appeal—at least from a Western perspective. For Russia, however, they were considered terrorists and a threat to the state. Today Pussy Riot—or rather their famous principal members, Nadezda Tolokonnikova and Maria Alekhina—is assigned far more portentous labels. They were celebrated by the worldwide media as icons of resistance and as the faces of protest.

And all this because the activists of the band Pussy Riot, founded in Moscow in 2011, made a closely-watched dramatic worldwide act of protest when they performed their "Punk Prayer" against the Russian alliance of church and state in an Orthodox cathedral in February 2012. Three of the Pussy Riot members, including Nadezda and Maria, were sentenced in 2012 to two years in a prison camp. Tolokonnikova described the conditions in the camp in an open letter as being "like slavery." In December 2013 they were released under an amnesty and immediately announced their intent to further engage against the state. In March 2014 they founded the Justice Zone NGO to help Russian prisoners.

Amnesty International and Yoko Ono awarded the Pussy Riot punk rock movement the LennonOno Peace Prize, and in early 2014 Madonna welcomed Tolokonnikova and Alekhina onto a concert stage where the audience wildly applauded them like pop stars. Politicians of several (Western) countries courted them, seeking out the attractive adornment of these intrepid activists. Obviously, figures such as the Pussy Riot girls are required to provide the abstract injustices of our times with a name and with a story.

The story of Nadezda, Maria, and Pussy Riot so impressed Dutch entrepreneur and avid photographer Bert Verwelius that even during the young women's imprisonment he came up with the idea of creating a photo project with them. For although the masks of Nadezda Tolokonnikova and Maria Alekhina were briefly raised to the public during their trial, their faces and personalities disappeared just as quickly into the camps of Nizhny Novgorod and Siberia.

Bert Verwelius, who had previously concentrated mainly on "arty photography" with unknown female models, decided for the first time to work with prominent subjects. "The self-confidence of the Pussy Riot girls impressed me," he says. Verwelius, who describes himself as "totally apolitical," did, however, want to emphasize that his photographic art project certainly did not mean that he was joining the two performance artists' mission. "I'm not signing up for a revolt against the Russian state."

Above all, he wanted to discover the two women behind the proud faces. Basically, it was crucial for him—even in his nude photography—to always use his camera to show women's strength, and never portray them as weak beings.

To this end, his photos are not retouched, nor altered electronically. "I photograph what I see," is Verwelius's mission statement as an artist.

After Nadezda Tolokonnikova and Maria Alekhina's release, he immediately contacted Nadezda's husband, Petr Verzilov, the two women's "manager" via a Facebook e-mail address. The agreement to a photo shoot in Amsterdam arrived promptly within the hour. However, agreeing on the details required several weeks of complicated discussions—and the exchange of about 150 e-mails.

Verwelius—who admires famous photographers of women, such as Helmut Newton and David Hamilton, and whose ambition is to be "one of the best art photographers in the world"—initially planned a very artistic and subtle staging, including luxurious settings, prison motifs, and nude art. But the two punk rockers rejected his concept. Not only the nudity, but also the wearing of masks—they had long since decided to abandon their anonymity.

In mid-January 2014, Nadezda Tolokonnikova (accompanied by her husband, Petr Verzilov) and Maria Alekhina traveled to Amsterdam. The trip was top secret, without the knowledge of Dutch media. However, the first encounter between the Dutch photographer and the Russians began with a veritable culture clash. As the prominent models walked through Verwelius's property, their first reaction was a shocked exclamation: "How can you really live in such luxury?" Accordingly the two subjects behaved rather coolly on the first morning of the two-day shoot. Verwelius noted: "The strong facial expressions were difficult to catch." This changed after lunch, dinner, and especially after very frank discussions between the photographer, his six-member team, and the Russian guests. All despite a heated political debate. "I told them clearly," says Bert Verwelius, that it "would be wise to focus on small changes rather than aiming for total revolution. Your celebrity means that you now have the chance to have people hear about human rights in Russia." Of course, the militant activists could not be swayed. Verwelius adds, "They said they were not afraid. Even of re-imprisonment."

On the second day of the shoot, as the photographer and the models faced each other on opposite sides of the camera, Nadezda and Maria were open and really engaged. Nevertheless, they remained firm on their concept of how the photographs should be staged: they dressed in prison garb and used themes that told of the catastrophic conditions in Russian camps. Of sixteen hours of daily labor and humiliation by the guards.

The two insisted on a photo set in an old, rotten building in which one of the camp's "wet rooms" was depicted: dirty, with a hole in the ground, in whose confined space the detainees also had to tend to their bodily functions at the same time. Another photograph showed the young women in front of a wall on which masked girls and the graffiti "Free Pussy Riot" were painted.

In a third photo Nadezda and Maria posed in front of Verwelius's Phase One camera with oversize signs in their hands. This reflected the nature of their communication with the prison guards, which the ex-camp detainees recounted as only taking place by means of instructions written on paper.

The particularly expressive black-and-white images were the result of Verwelius's staging and targeted use of light. They depict scenes in which the prisoners—in addition to their work as seamstresses—constructed outdoor earthworks under the surveillance of guards and watchdogs. Nearby was the barbed wire, behind which lay their unattainable freedom. In one of the photos, where Nadezda and Maria posed with defiant expressions against the prison fence, Verwelius has even caught a hint of eroticism.

Further images on the other hand even have a humorous touch. Verwelius recognized from the two's stories that, "in prison, there is laughter, even in the worst moments. If you cry all day, it's impossible to survive all that."

His portraits show Nadezda Tolokonnikova and Maria Alekhina from still another perspective: they come across as free, easygoing, and tender. "It was important to me," says Verwelius, "to show another facet of them—namely, that of ordinary, loveable young women." In one of the photos he manages to do so especially well: Nadezda, who previously had always been portrayed worldwide with a serious, melancholy gaze, laughs for the first time. And a really hearty laugh it is, too! Verwelius's camera shows the famous, beautiful face of protest unbroken and virtually liberated.

Die schönen Gesichter des Protests

Marika Schaertl

Eigentlich waren sie mal als so etwas wie eine modisch-feministische Punkband mit Sex-Appeal – zumindest aus Sicht des Westens. Für Russland dagegen galten sie als Terroristinnen, als Bedrohung für den Staat. Heute werden die Pussy Riot Girls, beziehungsweise ihre berühmten Hauptakteurinnen Nadezda Tolokonnikova und Maria Alekhina, mit noch viel mehr bedeutungsschweren Labels behaftet. Sie wurden von weltweiten Medien als Ikonen des Widerstands, als Gesichter des Protests gefeiert.

Und das alles, weil die Aktivistinnen der 2011 in Moskau gegründeten Band Pussy Riot im Februar 2012 in einer orthodoxen Kathedrale mit einem „Punkgebet" einen weltweit beachteten Protestcoup gegen die russische Allianz von Staat und Kirche landeten. Drei der Pussy-Riot-Frauen, darunter Nadezda und Maria, wurden 2012 zu zwei Jahren Lagerhaft verurteilt. Die Bedingungen im Lager beschrieb Tolokonnikova in einem öffentlichen Brief als gulagähnlich. Im Dezember 2013 wurden sie im Rahmen einer Amnestie entlassen und kündigten sofort an, sich weiter gegen den Staat zu engagieren. Im März 2014 gründeten sie die Nichtregierungsorganisation Justice Zone als Hilfsorganisation für russische Häftlinge.

Amnesty International und Yoko Ono verliehen der Punkrockbewegung Pussy Riot den LennonOno-Friedenspreis, Madonna empfing Tolokonnikova und Alekhina Anfang 2014 auf einer Konzertbühne, unter dem Jubel des Publikums, wie Popstars. Politiker etlicher (westlicher) Länder buhlten darum, sich mit den unerschrockenen Aktivistinnen zu schmücken. Es braucht offenbar solche Figuren wie die Pussy Riot Girls, um abstrakte Ungerechtigkeiten unserer Gegenwarten mit einem Namen, mit einer Geschichte zu versehen.

Die Geschichte von Nadezda, Maria und Pussy Riot hat den holländischen Unternehmer und passionierten Fotografen Bert Verwelius derart beeindruckt, dass er bereits während der Haftzeit der jungen Frauen auf die Idee kam, ein Fotoprojekt mit ihnen zu realisieren. Denn obwohl die Masken von Nadezda Tolokonnikova und Maria Alekhina durch den Prozess kurzzeitig für die Öffentlichkeit gelüftet wurden, verschwanden die Gesichter und die Persönlichkeiten dahinter doch ebenso schnell in den Lagern von Nischni Nowgorod und Sibirien.

Bert Verwelius, der sich bis dahin vor allem auf „arty photography" mit unbekannten weiblichen Models konzentriert hatte, beschloss zum ersten Mal, mit prominenten Kameraprotagonistinnen zu arbeiten. „Das Selbstbewusstsein der Pussy-Riot-Mädchen hatte mich beeindruckt", erzählt er. Er habe sich jedoch mit seinem Fotokunstprojekt keineswegs für die Mission der beiden Performancekünstlerinnen einspannen lassen wollen, betont Verwelius, der sich selbst

als „völlig unpolitisch" bezeichnet: „Für eine Revolte gegen den russischen Staat bin ich nicht zu haben."

Vor allem habe er die beiden Frauen hinter den stolzen Gesichtern entdecken wollen. Grundsätzlich sei es ihm ein Anliegen, Frauen vor seiner Kamera als starke, nie als schwache Wesen zu zeigen – auch in seiner Aktfotografie. Seine Fotos werden indes nicht retuschiert, nicht elektronisch verändert. „Ich fotografiere das, was ich sehe", so Verwelius' künstlerisches Selbstverständnis.

Nach der Haftentlassung von Nadezda Tolokonnikova und Maria Alekhina trat er sofort mit Nadezdas Ehemann Petr Verzilov, „Manager" der beiden Frauen, über eine Facebook-E-Mail-Adresse in Kontakt. Die Zusage für ein Fotoshooting in Amsterdam kam prompt, binnen einer Stunde. Die Einigung über die Modalitäten bedurfte jedoch mehrerer Wochen komplizierter Diskussionen – und des Austauschs von etwa 150 E-Mails.

Verwelius, der berühmte Frauenfotografen wie Helmut Newton und David Hamilton bewundert und dessen Ambition es ist, „zu einem der besten Art-Fotografen der Welt zu werden", plante zunächst eine sehr künstlerisch-hintergründige Inszenierung, zwischen luxuriösem Ambiente, Gefängnismotiven und Nude Art. Die beiden Punkrockerinnen lehnten indes ab. Nicht nur die Nacktheit, sondern auch das Tragen der Masken – schließlich hätten sie die Anonymität längst hinter sich gelassen.

Mitte Januar 2014 reisten Nadezda Tolokonnikova (begleitet von Ehemann Petr Verzilov) und Maria Alekhina nach Amsterdam. Ganz geheim, ohne Kenntnis der holländischen Medien. Die erste Begegnung zwischen dem niederländischen Fotografen und den Russinnen begann allerdings mit einem veritablen Culture Clash. Als die prominenten Models durch das Anwesen von Verwelius schritten, reagierten sie erst mal mit dem schockierten Ausruf: „Wie kann man bloß in so einem Luxus leben?" Konsequenterweise gaben sich die beiden Protagonistinnen am ersten Morgen des zweitägigen Shootings verhalten und kühl. Verwelius: „Starke Gesichtsausdrücke waren schwer einzufangen." Das änderte sich nach Lunch, Dinner und vor allem nach sehr offenen Gesprächen zwischen dem Fotografen, seinem sechsköpfigen Team und den russischen Gästen. Und trotz einer hitzigen Politdebatte. „Ich habe ihnen ganz klar gesagt", erzählt Bert Verwelius, „es wäre weiser, wenn Ihr Euch auf kleine Veränderungen statt auf die ganz große Revolution fokussieren würdet. Jetzt habt Ihr mit Eurer Berühmtheit die Chance, in Sachen Menschenrechte in Russland Gehör zu finden." Natürlich ließen sich die streitbaren Aktivistinnen nicht beirren. Verwelius: „Sie sagten, wir haben keine Angst. Auch nicht vor erneuter Haft."

Am zweiten Tag des Shootings fanden Fotograf und Models auch vor der Kamera zueinander, Nadezda und Maria zeig-

ten sich offen und mit viel Engagement. Gleichwohl setzten sie sich mit ihrer Vorstellung der Inszenierung durch. In Gefängniskleidung und mit Motiven, die von katastrophalen Bedingungen in russischen Straflagern erzählen. Von 16-stündiger täglicher Arbeit und von Demütigungen durch das Wachpersonal.

So bestanden die beiden unbedingt auf einem Fotomotiv in einem alten, unrenovierten Gebäude, in dem eine Lagernasszelle nachgebildet wurde: schmutzig, mit einem Loch im Boden und engem Raum, in dem die Inhaftierten gleichzeitig ihre Bedürfnisse verrichten mussten. Ein anderes Motiv zeigt die jungen Frauen vor einer Wand mit aufgemalten Maskenmädchen an der Wand und der Graffiti „Free Pussy Riot".

Auf einem dritten Foto posieren Nadezda und Maria mit überdimensionalen Schildern in den Händen vor Verwelius Phase-One-Kamera. Als Widerspiegelung der Art von Kommunikation mit ihren Gefängniswächtern: Diese wandten sich nur durch Befehle auf Papier an sie, so erzählten die Ex-Lagerinsassinnen beim Shooting.

Besonders ausdrucksvolle Bilder gelangen Verwelius mit seinen Schwarz-Weiß-Aufnahmen dank ihres Aufbaues und dank gezielten Einsatzes des Lichts. Sie stellen Szenen nach, in denen die Gefangenen – neben ihrer Arbeit als Näherinnen – im Freien Erdarbeiten ausführten, beaufsichtigt von Wächtern und scharfen Hunden. Unweit des Stacheldrahts, hinter dem die unerreichbare Freiheit lag. Auf einem der Fotos, das Nadezda und Maria mit herausfordernden Blicken vor dem Gefängniszaun posieren, hat Verwelius sogar einen Hauch von Erotik eingefangen.

Andere Bilder haben dagegen sogar einen humorvollen Touch. „Auch im Gefängnis gibt es Lachen, selbst in den schlimmsten Momenten", hat Verwelius aus den Erzählungen der beiden erkannt: „Wenn Du den ganzen Tag weinst, ist es unmöglich, all das zu überleben."

Seine Porträtaufnahmen zeigen Nadezda Tolokonnikova und Maria Alekhina noch mal von einer anderen Seite: Sie wirken befreit, unbekümmert, zart. „Es war mir wichtig", so Verwelius, „eine andere Facette von ihnen zu zeigen – nämlich die der ganz normalen, liebenswerten, jungen Frauen". Auf einem der Fotos ist ihm das besonders gut gelungen: Die bisher weltweit auf Bildern stets mit ernstmelancholischem Blick präsentierte Nadezda, lacht zum ersten Mal. Richtig herzhaft. Das berühmte, schöne Gesicht des Protests zeigt sich vor Verwelius' Kamera ungebrochen und nahezu befreit.

De mooie gezichten van het protest

Marika Schaertl

Aanvankelijk presenteerden ze zich als een modieus-feministische punkband met sexappeal – althans vanuit westers perspectief. Rusland zag hen als terroristen die een gevaar vormden voor de staat. Inmiddels zijn de meiden van de in 2011 in Moskou opgerichte band Pussy Riot – en dan vooral de bekendste twee, Nadezda Tolokonnikova en Maria Alekhina – als nog veel meer bestempeld. Wereldwijd werden ze door de media gehuldigd als iconen van het verzet, als het gezicht van het protest.

En dat alles omdat ze in februari 2012 in een orthodoxe kathedraal in Moskou met een 'punkgebed' een wereldwijd uitgezonden protest tegen de hechte band tussen kerk en staat ten gehore brachten. Drie bandleden, onder wie Nadezda en Maria, werden datzelfde jaar veroordeeld tot twee jaar opsluiting in een strafkamp. In een open brief vergeleek Nadezda de omstandigheden in het kamp met die in de goelag. In december 2013 kwamen de vrouwen vrij dankzij een nieuwe amnestiewet, waarna ze onmiddellijk aankondigden hun verzet tegen de staat te zullen voortzetten. In maart 2014 richtten zij de ngo Justice Zone op, een hulporganisatie voor Russische gevangenen.

Amnesty International en Yoko Ono kenden de punkrockbeweging Pussy Riot de LennonOno vredesprijs toe en Madonna haalde Nadezda en Maria begin 2014 het podium op, waar ze onder luid gejuich als popsterren werden onthaald. Politici uit talrijke (westerse) landen wedijverden om zich te onderscheiden met de onverschrokken activisten. Blijkbaar zijn personen als de dames van Pussy Riot nodig om de onrechtvaardigheden van onze tijd een naam, een verhaal, te geven.

De succesvolle Nederlandse bouwondernemer Bert Verwelius, tevens gepassioneerd fotograaf, was zo onder de indruk van het verhaal van Nadezda, Maria en Pussy Riot dat hij al tijdens hun gevangenschap op het idee kwam een fotoproject over hen te maken. Tijdens hun proces werden de maskers van Nadezda Tolokonnikova en Maria Alekhina weliswaar even voor het publiek afgenomen, maar even snel verdwenen hun gezichten en persoonlijkheden in de strafkampen van Nizjni Novgorod en Siberië.

Verwelius, die zich tot op dat moment vooral had beziggehouden met 'arty photography' en met onbekende vrouwelijke modellen had gewerkt, koos er bewust voor om voor het eerst in zijn carrière met beroemdheden in zee te gaan. 'Het zelfvertrouwen van de Pussy Riot meiden maakte indruk op mij,' zo vertelt hij. Het was echter niet zijn bedoeling om zich met zijn project voor het karretje van de politiek gedreven performancekunstenaars te laten spannen. Verwelius, die zichzelf beschrijft als 'volledig apolitiek', benadrukt: 'Aan een opstand tegen de Russische staat wilde ik niet deelnemen.'

Wat hij wel wilde was ontdekken wie de twee vrouwen achter die stoere maskers waren. Het was altijd al zijn streven om vrouwen als sterke wezens te tonen – ook in zijn naaktfotografie. Zijn foto's worden niet geretoucheerd en evenmin elektronisch bewerkt. 'Ik fotografeer wat ik zie,' zo verwoordt Verwelius zijn artistieke identiteit.

Toen Nadezda en Maria waren vrijgelaten, nam hij via Facebook onmiddellijk contact op met Nadezda's man Petr Verzilov, de 'manager' van de twee vrouwen. De toezegging om mee te werken aan de fotoshoot in Amsterdam kwam binnen een uur. De overeenstemming over allerlei voorwaarden duurde echter weken en ging gepaard met ingewikkelde discussies – en het over en weer sturen van zo'n 150 e-mails.

Verwelius, bewonderaar van beroemde vrouwenfotografen als Helmut Newton en David Hamilton, heeft de ambitie 'een van de beste kunstfotografen van de wereld te worden'. In eerste instantie had hij een heel artistieke, welhaast duistere enscenering voor ogen, een mix van een luxe ambiance, beelden van een gevangenis en nude art. Dit wezen de twee punkrockers echter af: niet alleen zagen ze het naaktaspect niet zitten, ook weigerden ze om maskers te dragen; tenslotte hadden zij hun anonimiteit allang opgegeven.

Medio januari 2014 reisden Nadezda (vergezeld door haar man) en Maria af naar Amsterdam. Niemand wist ervan, ook de Nederlandse media niet. Bij de eerste ontmoeting tussen de fotograaf en de drie Russen was er sprake van een ware culture clash. Toen de prominente activisten door het huis van de vermogende Verwelius liepen, reageerden ze geschoqueerd: 'Hoe kun je leven in zulke luxe?' Met als gevolg dat de twee protagonisten zich op de eerste ochtend van de tweedaagse fotosessie gereserveerd gedroegen. Verwelius: 'Het was lastig om hun strakke gelaatsuitdrukkingen vast te leggen.' Dat veranderde na de lunch en het diner, en vooral na de bijzonder open gesprekken tussen de fotograaf, zijn zeskoppige team en de Russische gasten. Zo ontstond ook de ruimte voor een verhit politiek debat. 'Ik heb hun gezegd', aldus Verwelius, 'dat het verstandiger zou zijn als ze zich zouden concentreren op kleine veranderingen in plaats van een grote revolutie. Door hun bekendheid kunnen ze bij een groot publiek aandacht voor mensenrechten vragen.' Natuurlijk lieten de strijdlustige activisten zich niet zomaar van de wijs brengen. Verwelius: 'Ze gaven aan geen angst te hebben. Ook niet om op opnieuw te worden opgesloten.'

Op de tweede dag van de fotoshoot kwamen de fotograaf en zijn modellen ook voor de camera nader tot elkaar. Nadezda en Maria waren open en toonden veel inzet. Tegelijkertijd wisten ze hun ideeën over hoe de enscenering eruit moest gaan zien erdoor te drukken. In gevangeniskleren en met beelden die de rampzalige omstandigheden in de Russische kampen weergeven; van zestien uur per dag werken en vernederd worden door bewakers.

Zo drongen de twee bandleden aan op een scène in een oud, vervallen gebouw waarin een sanitaire ruimte werd nagemaakt: vies, nauw en met een gat in de grond waarin je ook je behoefte moet doen. Een andere scène toont hen voor een muur met daarop geschilderde meisjes met een masker en de graffititekst 'Free Pussy Riot'. Op een derde foto poseren Nadezda en Maria met gigantische kartonnen borden in hun handen voor Verwelius' Phase One camera, een weerspiegeling van de communicatie tussen hen en de bewakers in het strafkamp: die laatsten richtten zich alleen tot hen via geschreven bevelen.

Verwelius' zwart-witopnamen zijn bijzonder expressief door hun compositie en het doelgerichte gebruik van licht. Ze stellen scènes voor waarin Nadezda en Maria – naast hun werk als naaisters – buiten zwaar graafwerk moesten verrichten onder toeziend oog van bewakers met hun bijtgrage honden. En dat alles niet ver van het prikkeldraad waarachter de onbereikbare vrijheid lag. Op een van de foto's waarop de jonge vrouwen met provocerende blikken poseren voor het gevangenishek heeft Verwelius zelfs een vleugje erotiek in beeld weten te brengen.

Andere beelden daarentegen hebben zelfs een humoristische ondertoon. 'Ook in de gevangenis valt er te lachen, zelfs tijdens de zwaarste momenten', zo is Verwelius uit de verhalen van de twee vrouwen duidelijk geworden. 'Want als je alle dagen huilt, overleef je dit alles niet.'

Zijn portretten tonen Nadezda Tolokonnikova en Maria Alekhina ook van een andere kant: ze komen bevrijd over, onbekommerd, vriendelijk. 'Wat ik heel belangrijk vond', aldus Verwelius, 'was een ander facet van hen te belichten – namelijk dat van heel normale, sympathieke, jonge meiden.' Op een van de foto's is hem dat bijzonder goed gelukt: kende de wereld tot dan toe alleen Nadezda's ernstig-melancholische kant, hier lacht ze voor de eerste keer. Hartelijk, ook nog. Het beroemde, mooie gezicht van het protest toont zich voor Verwelius' lens ongebroken en zo goed als bevrijd.

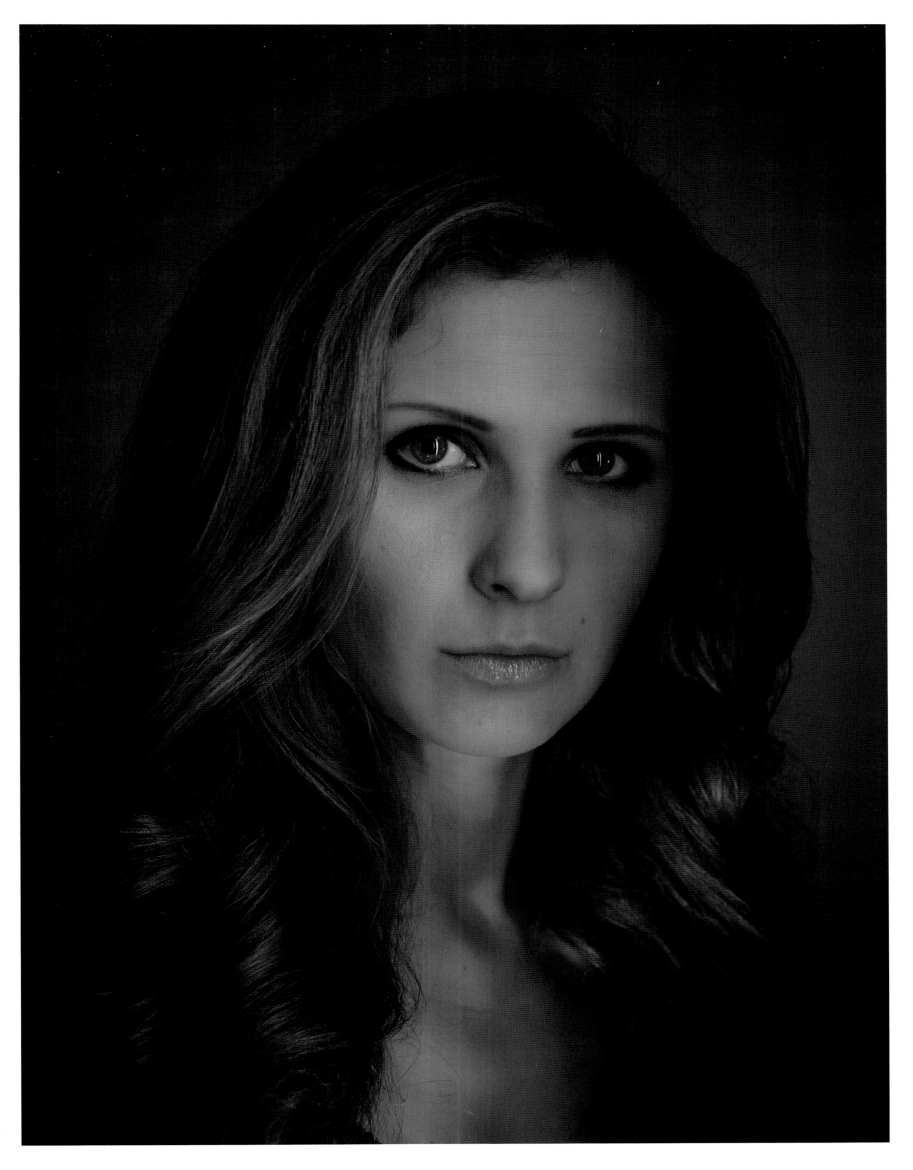

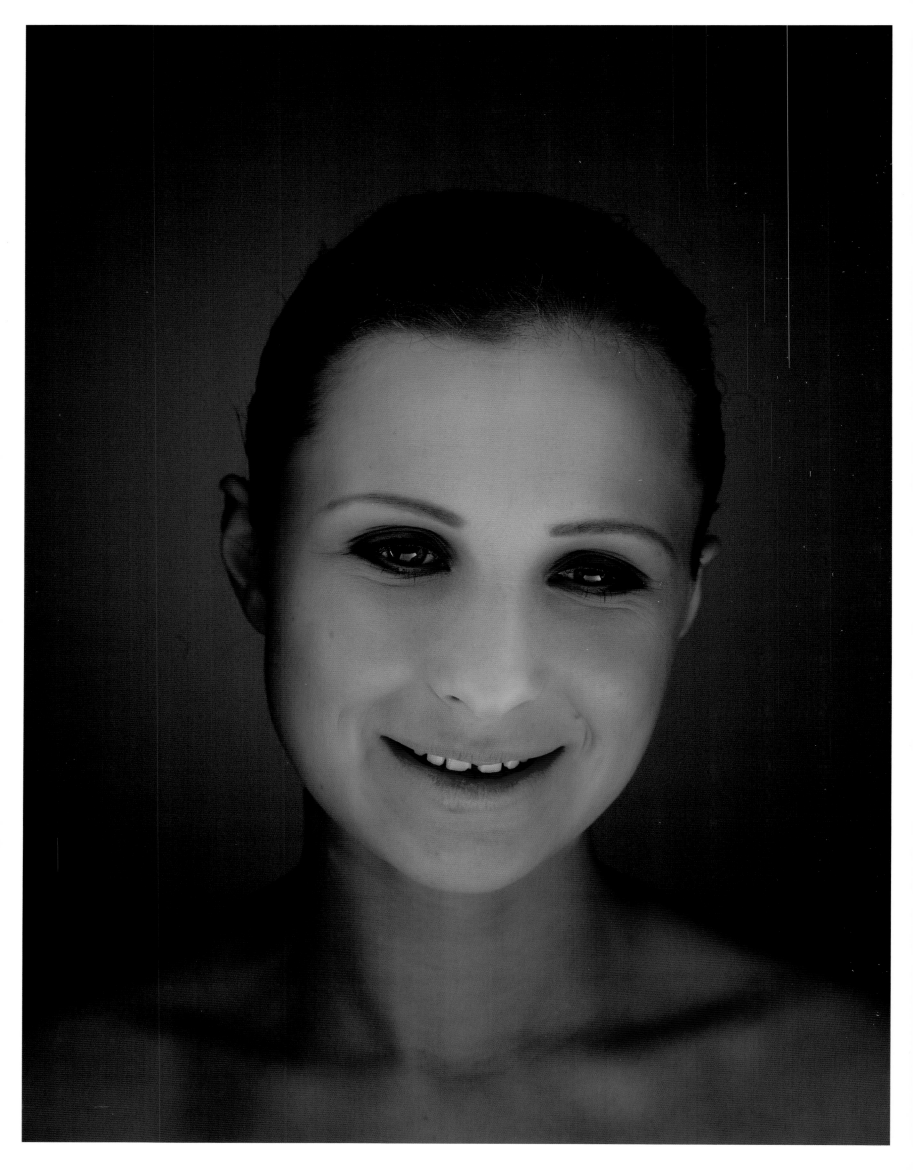

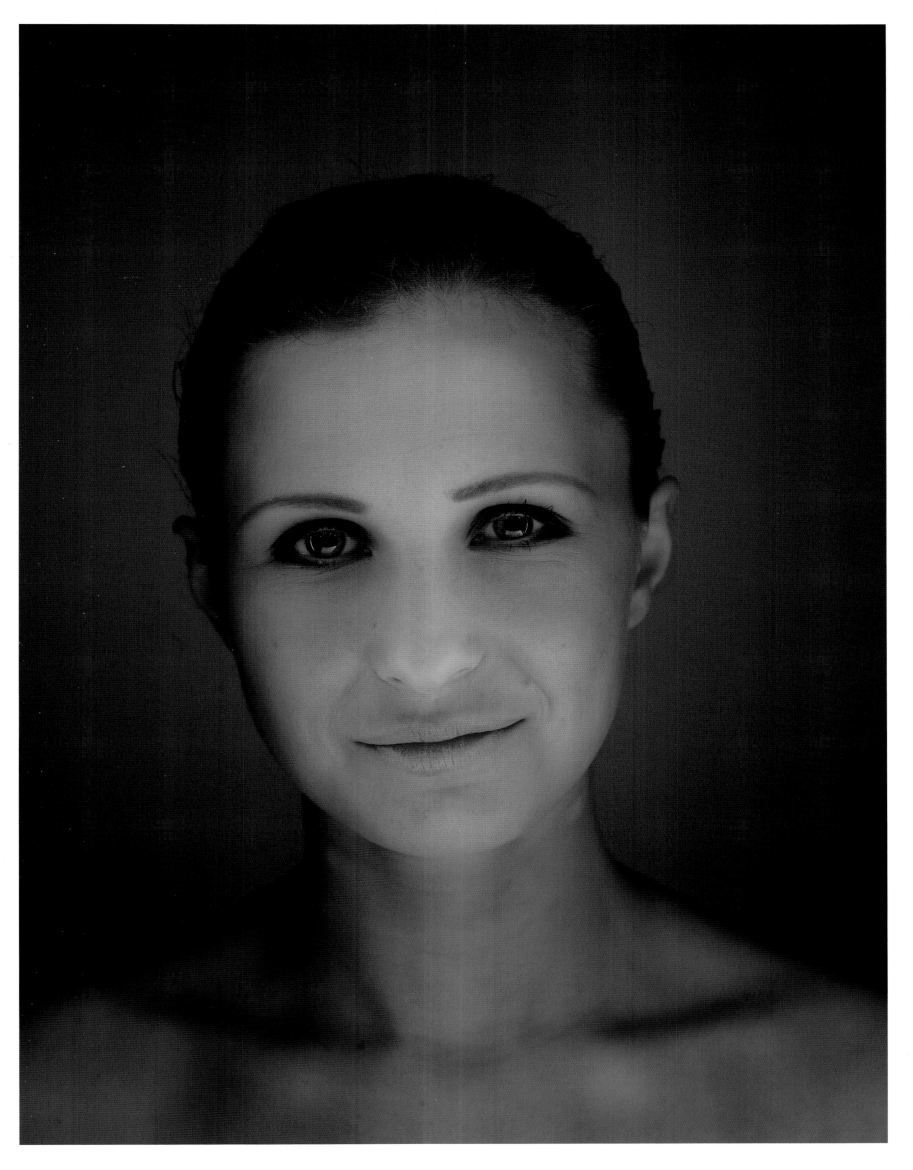

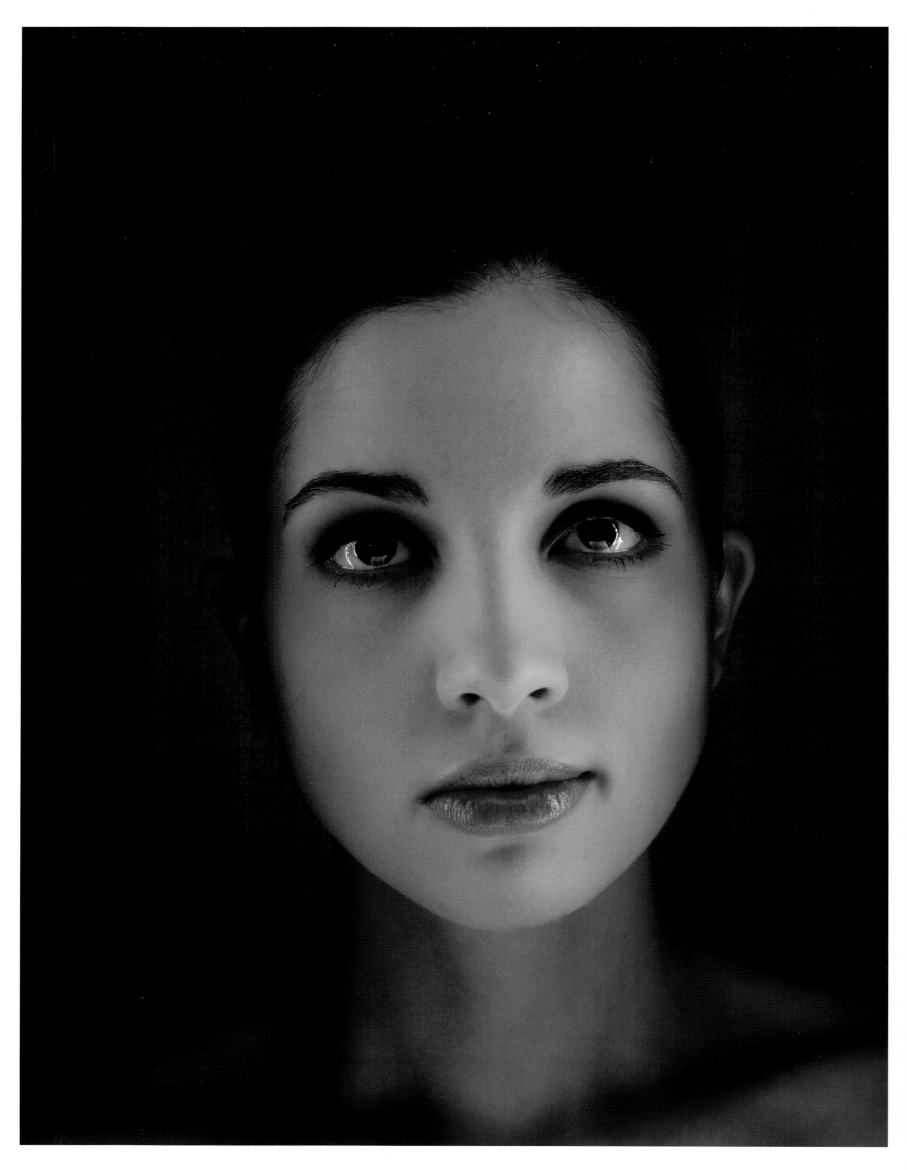

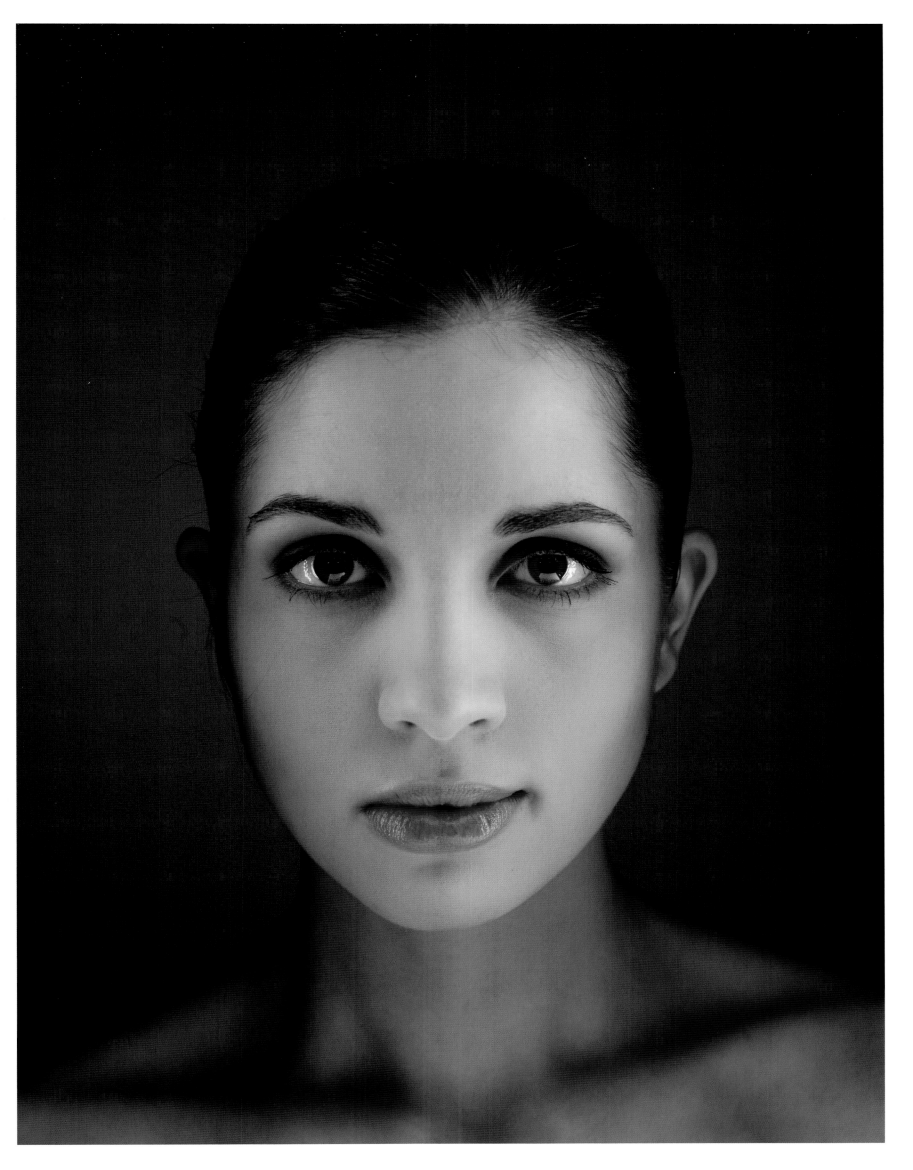

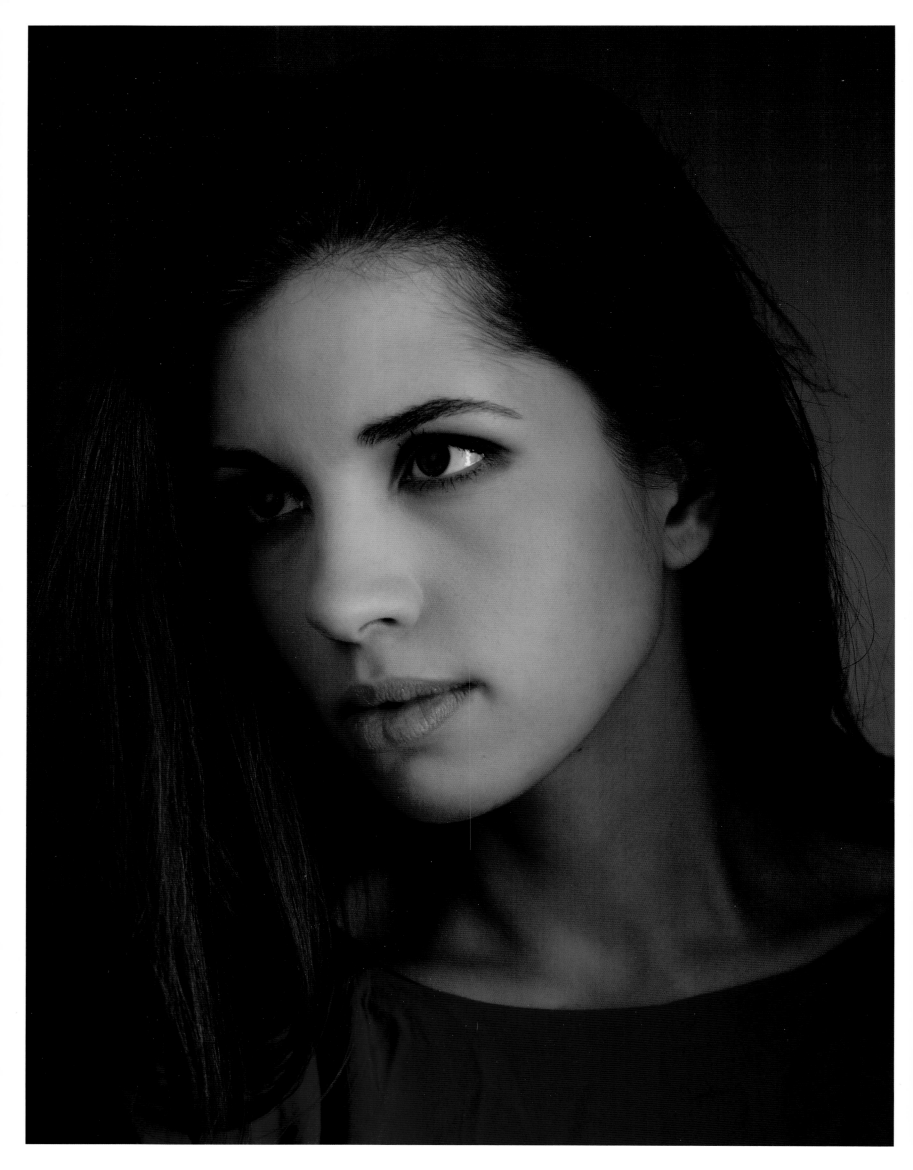

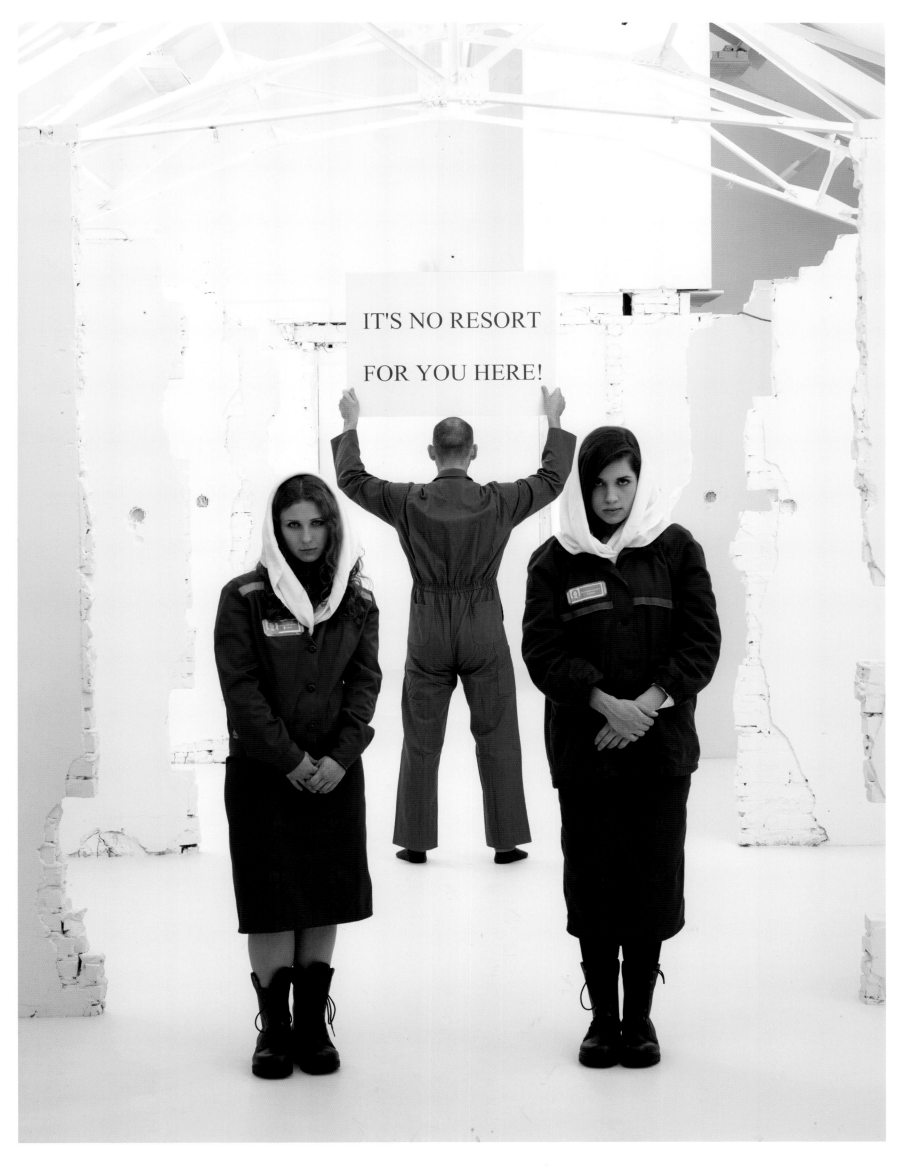

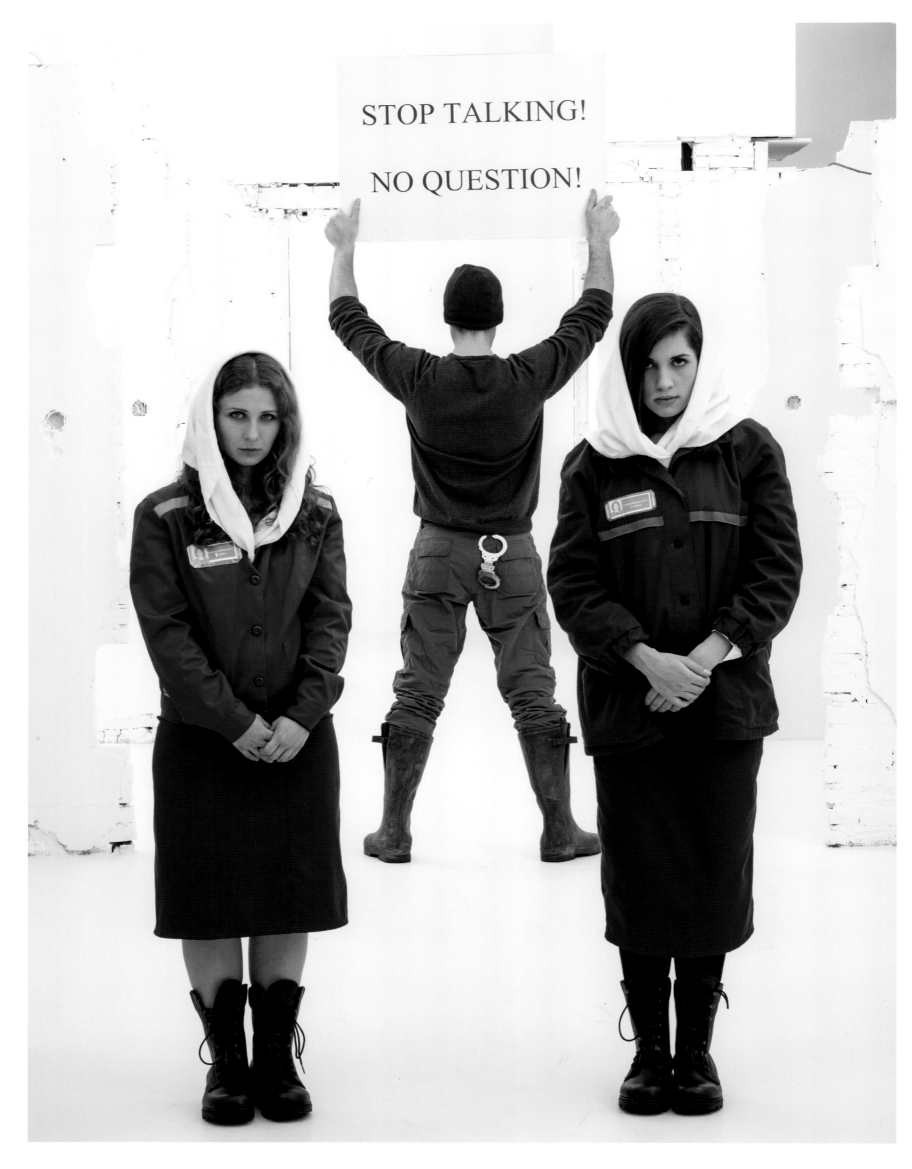

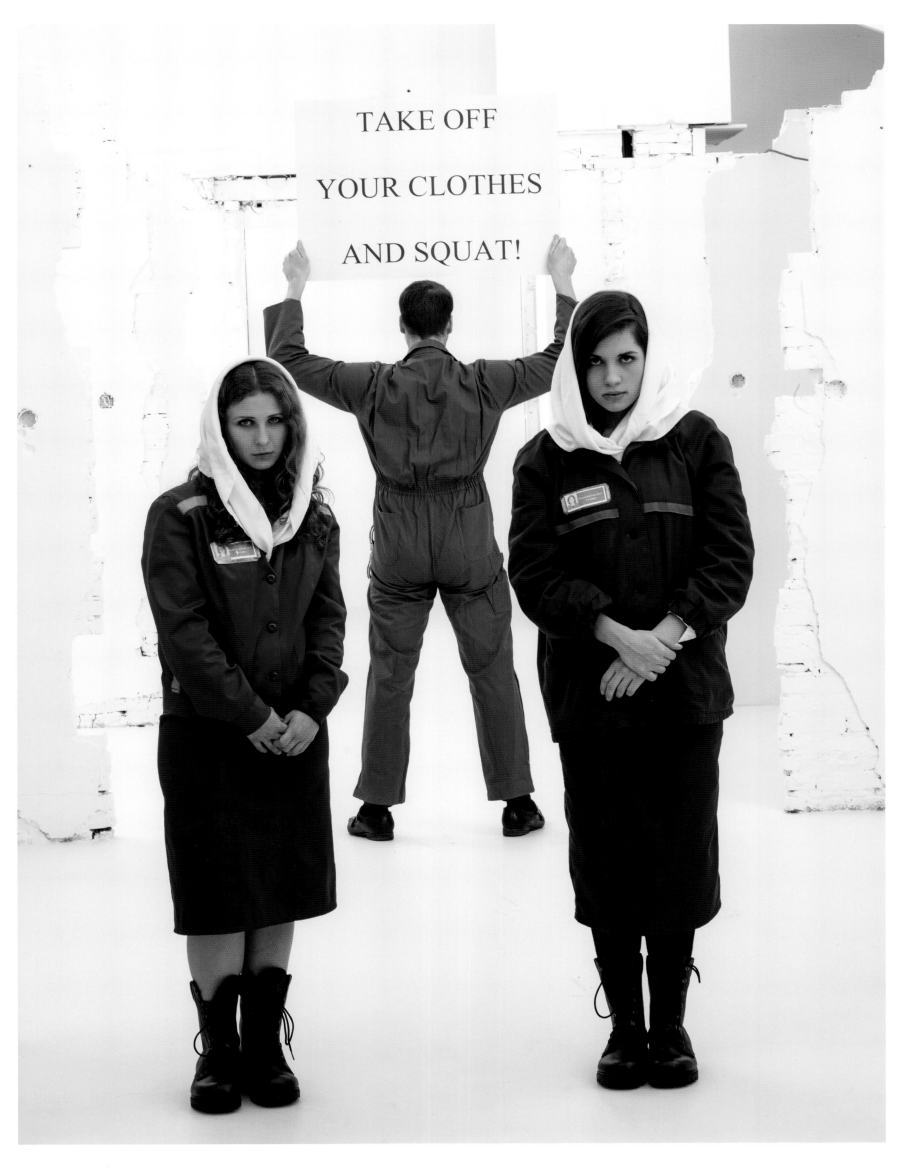

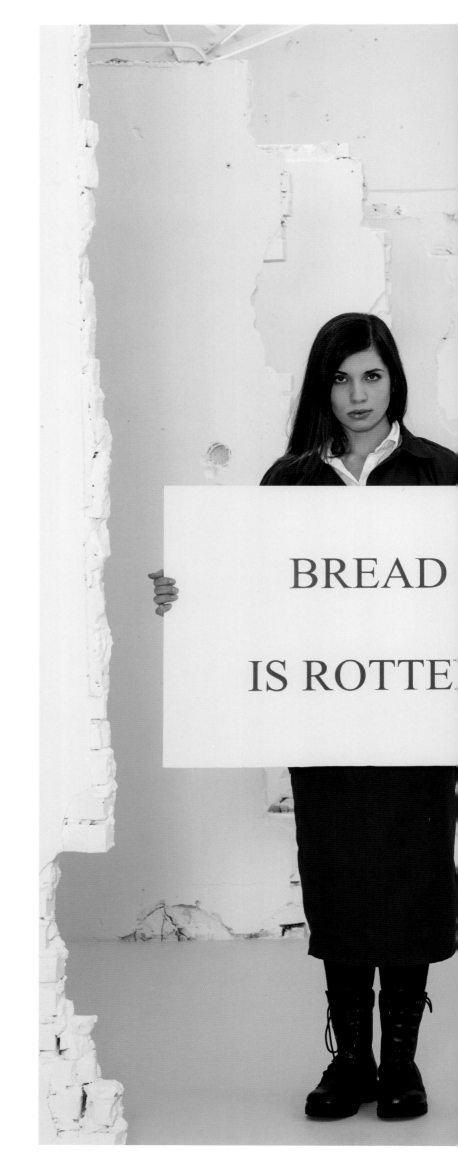

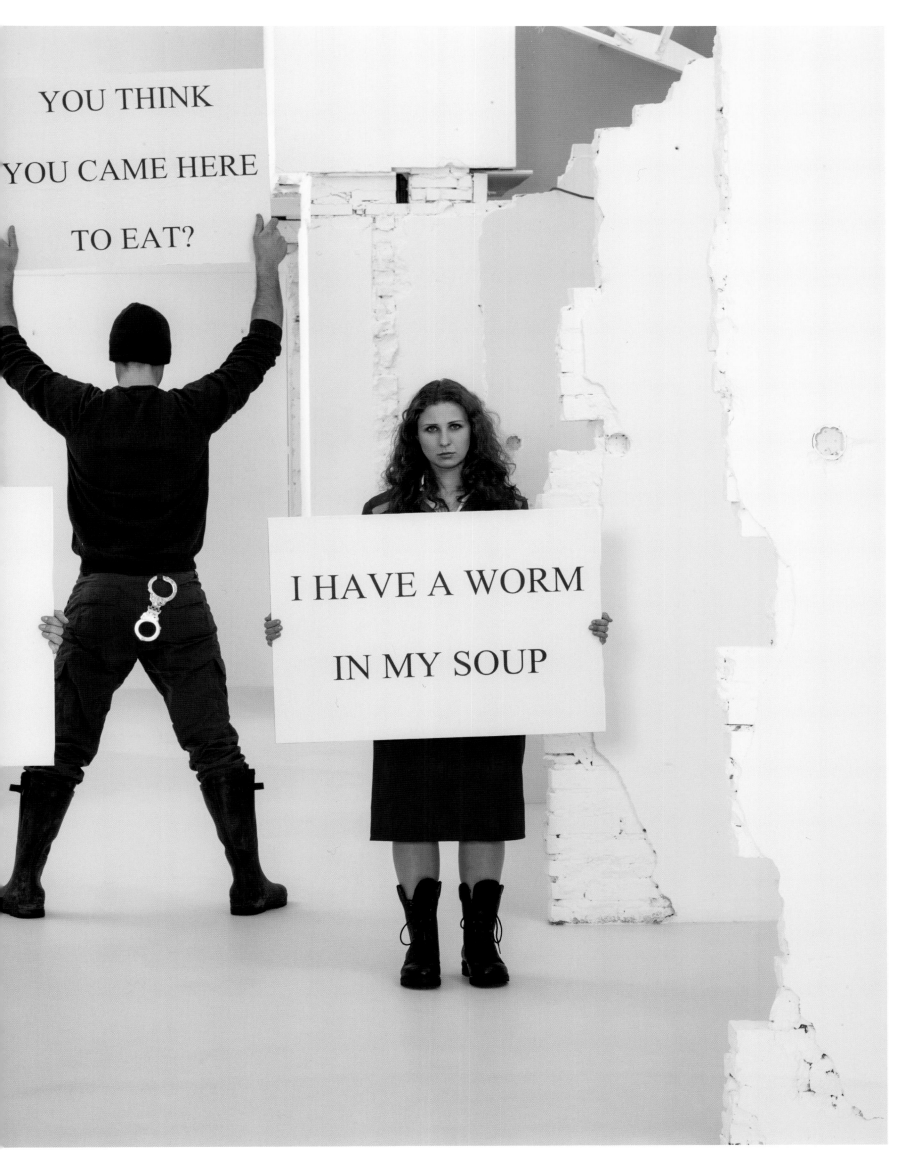

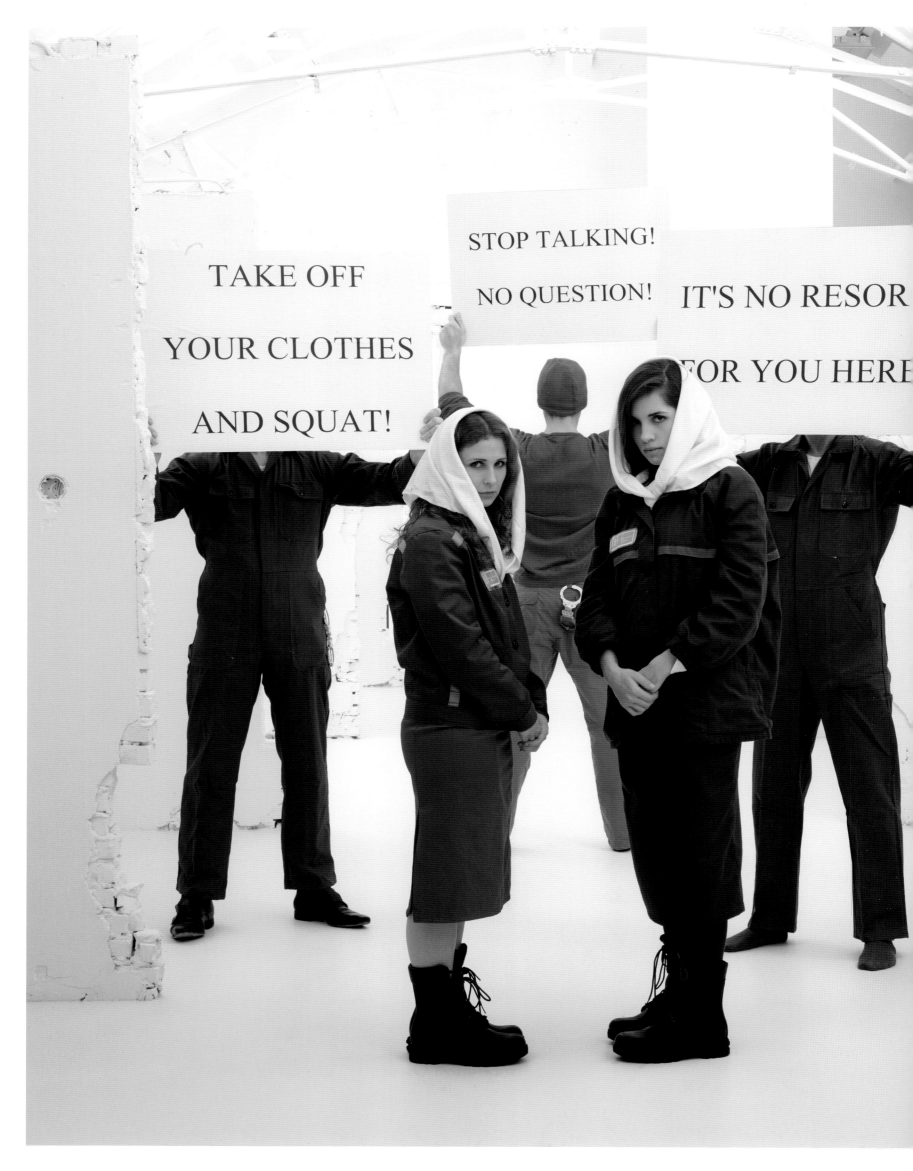

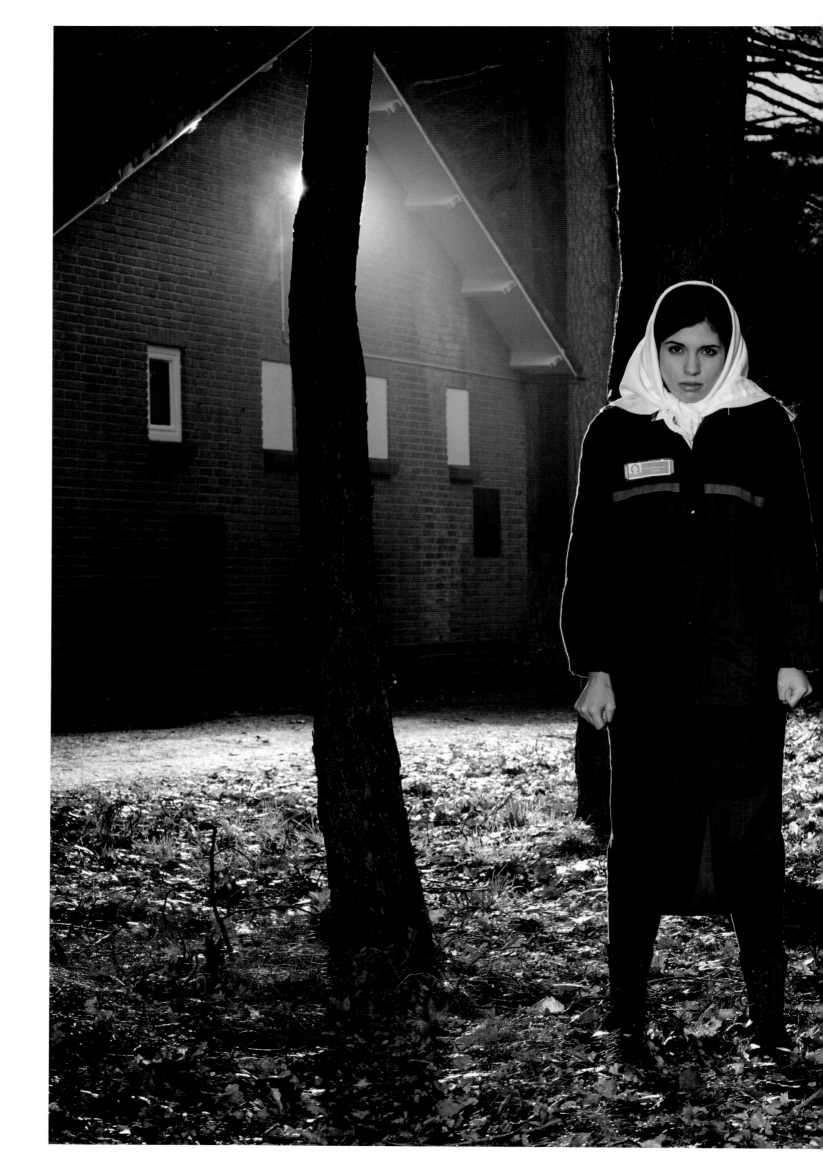

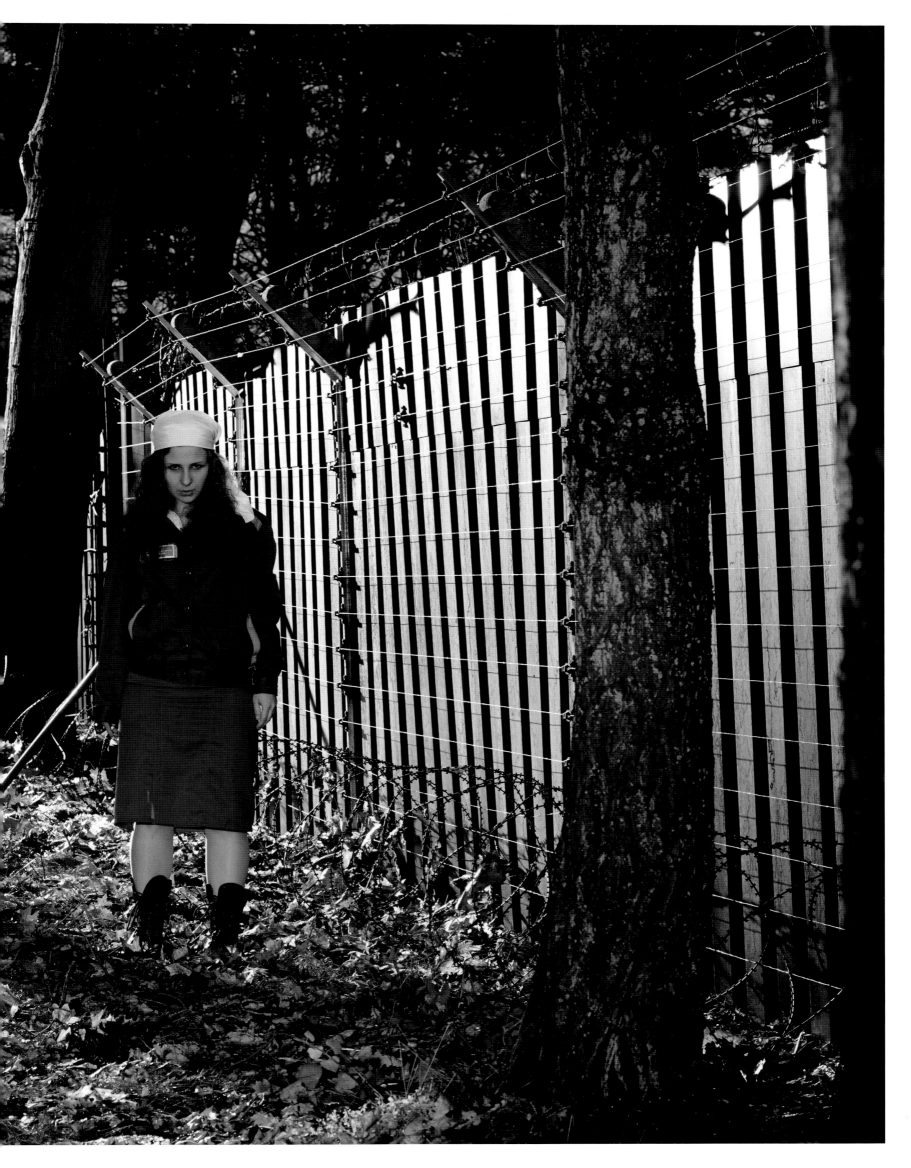

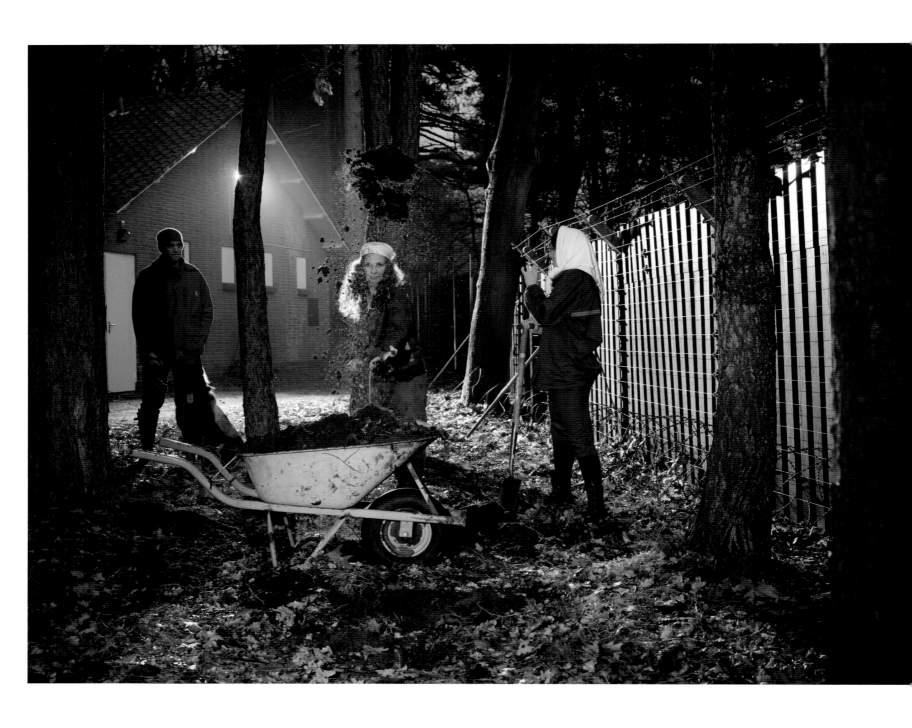

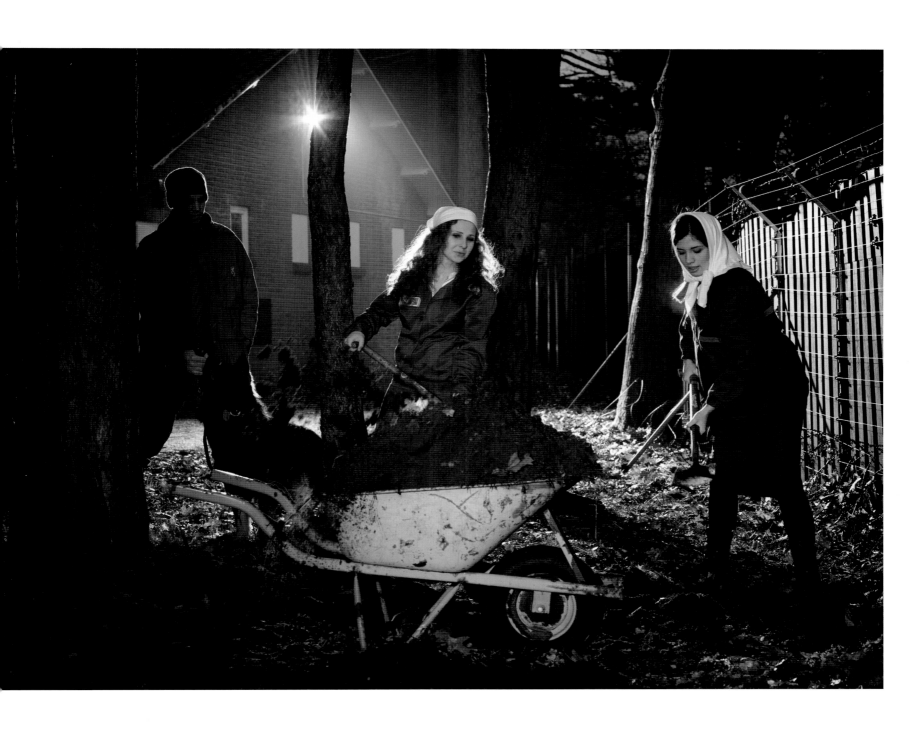

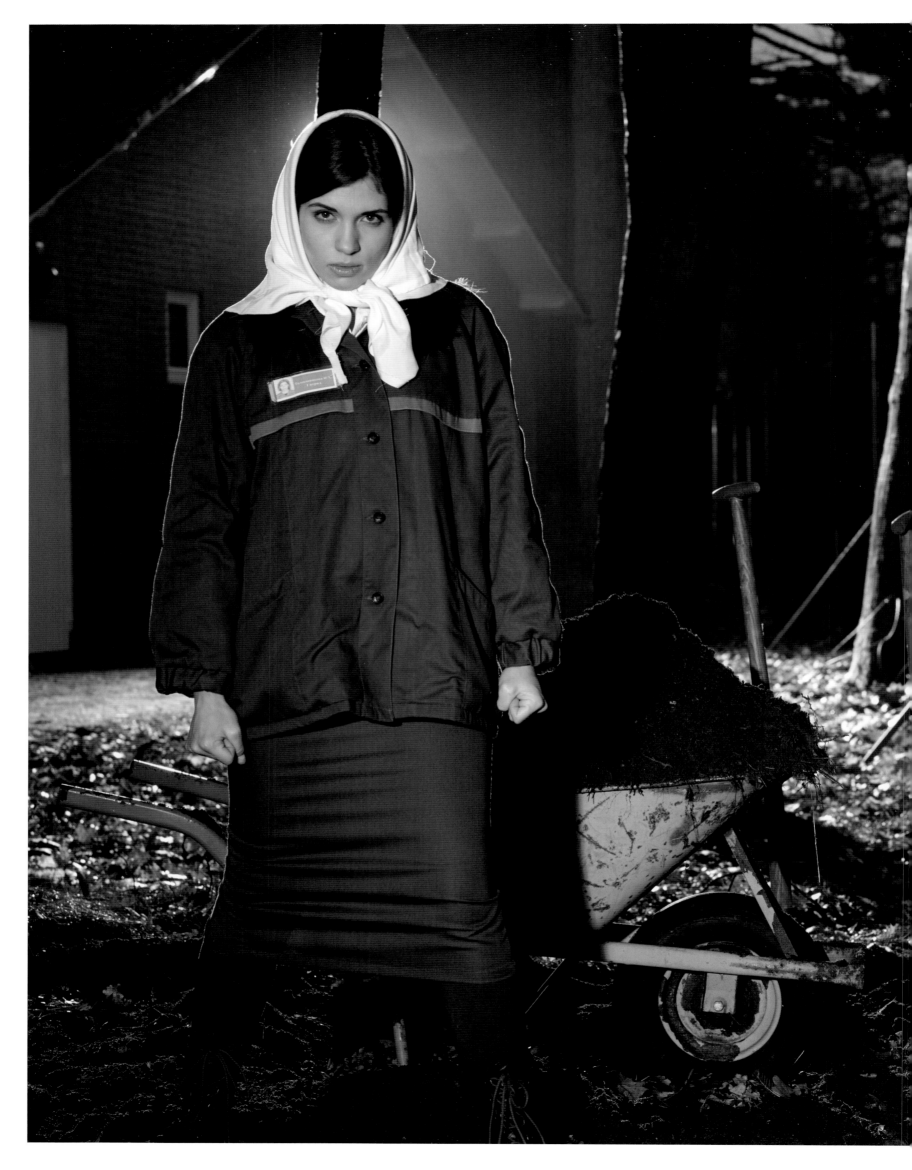

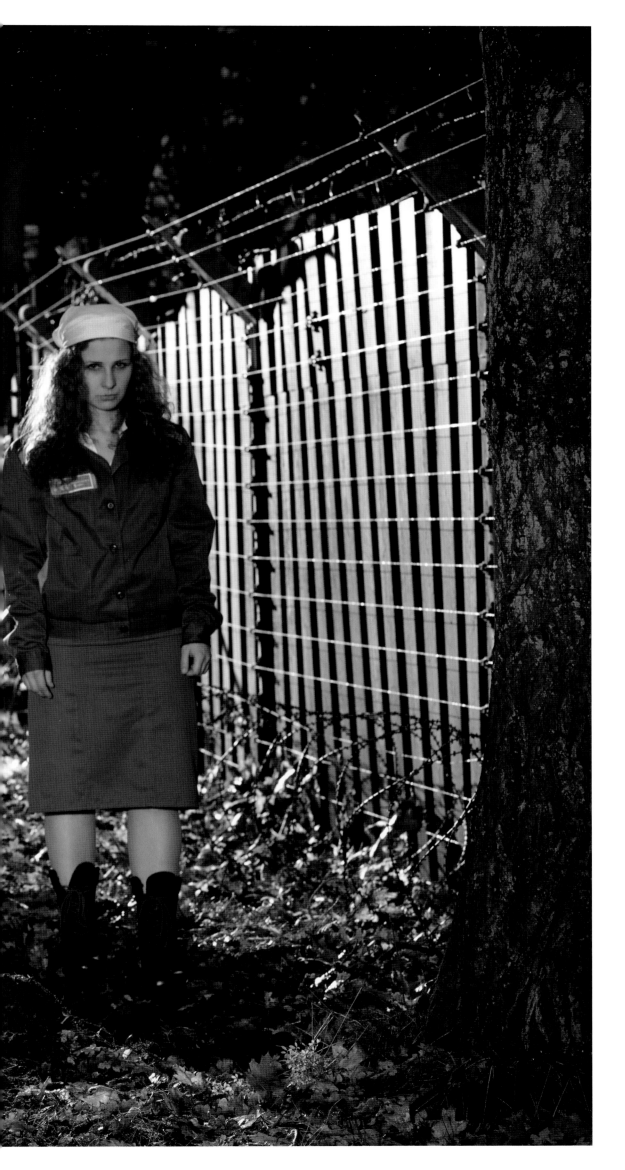

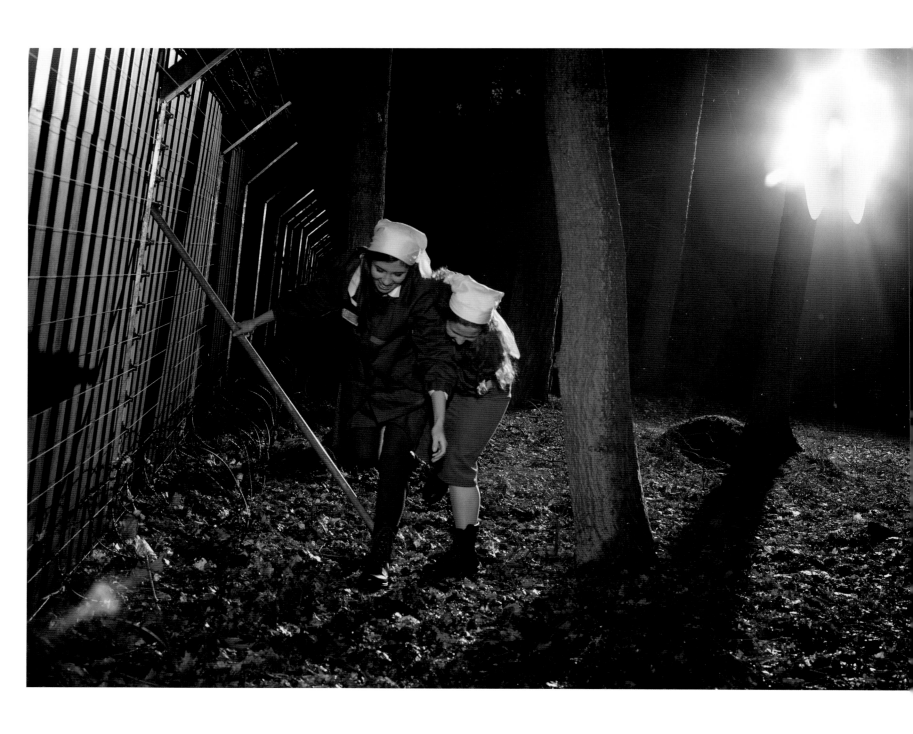

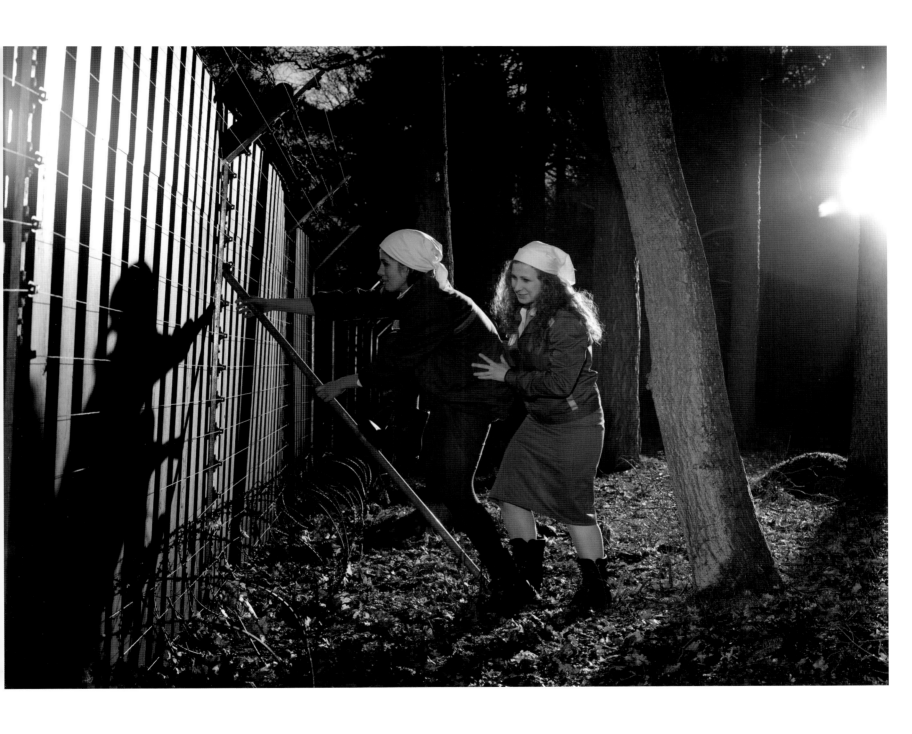

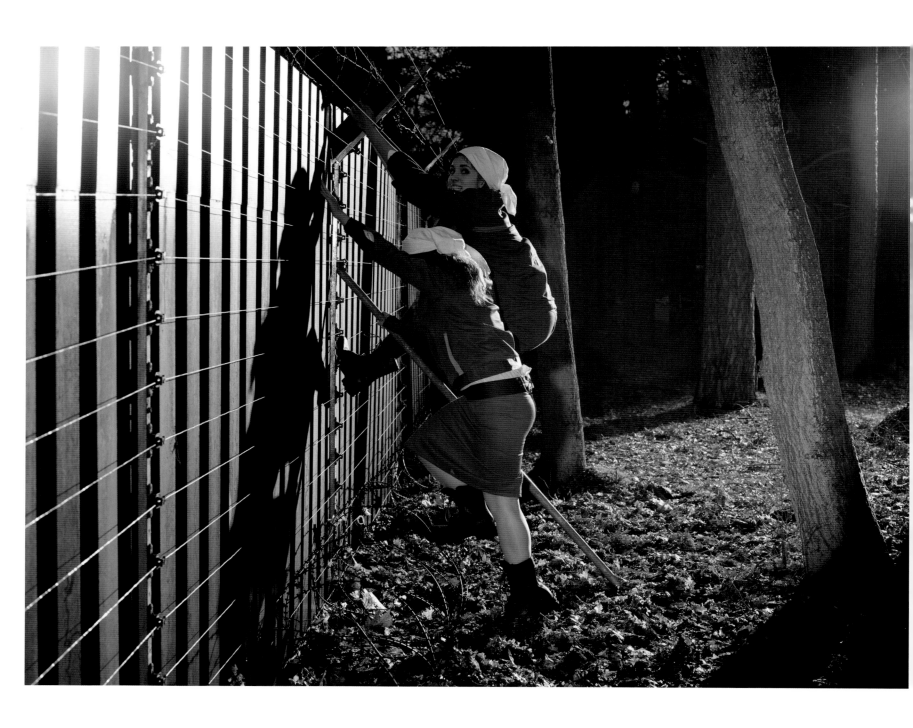

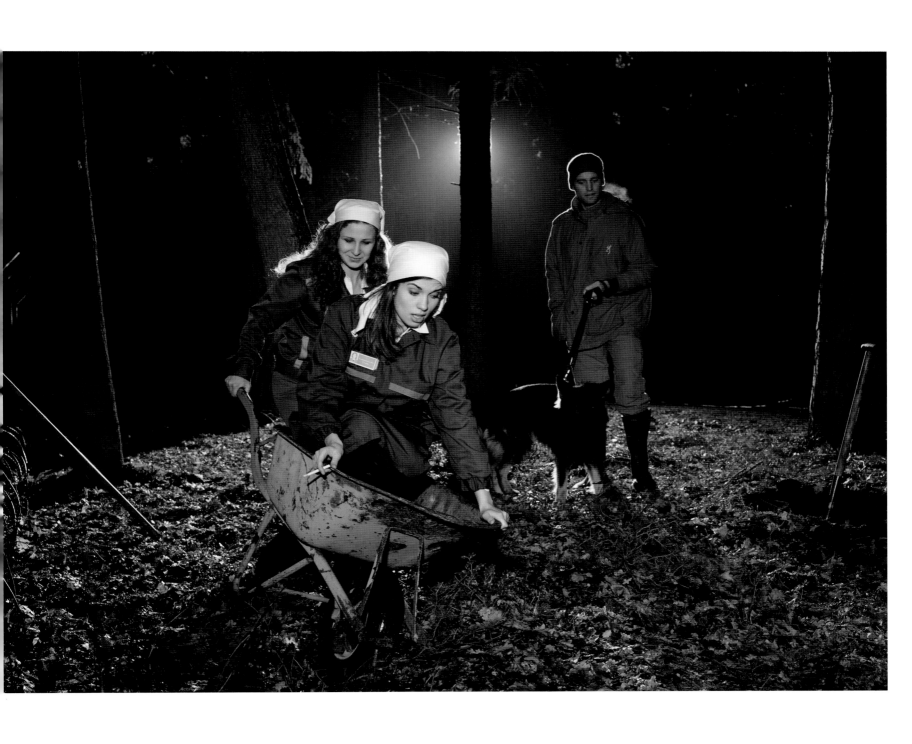

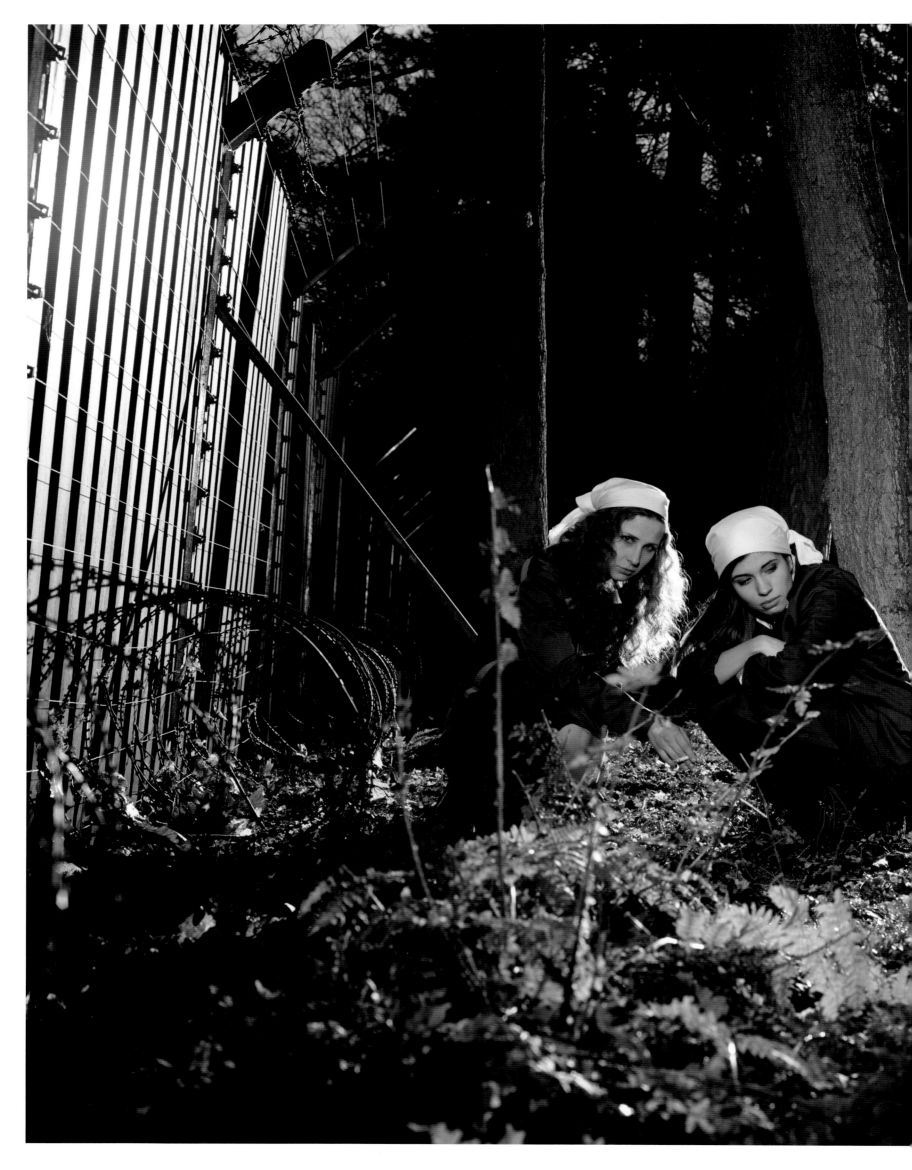

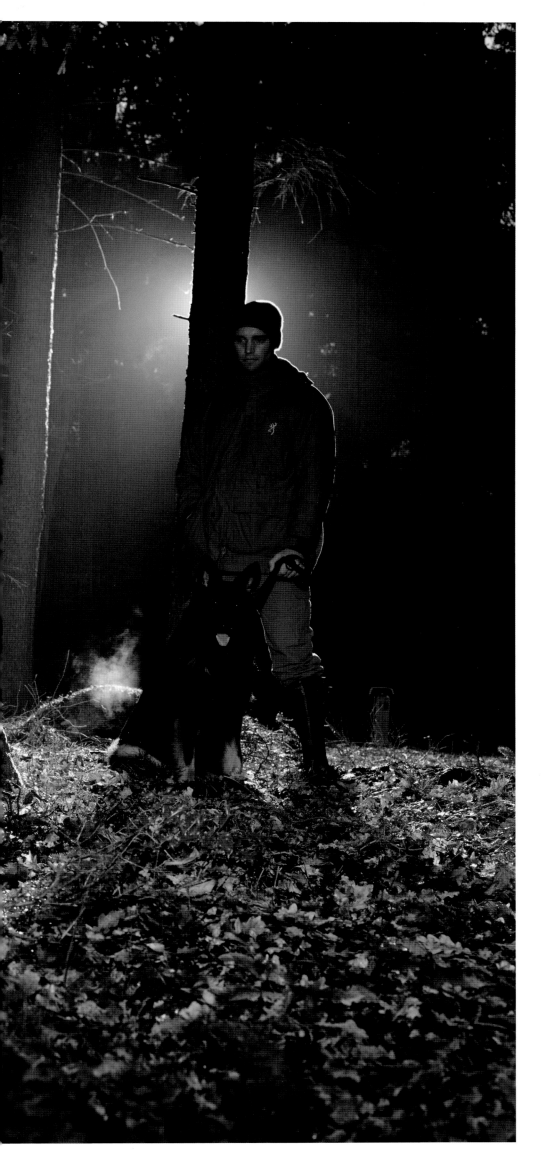

Sketches from life in prison

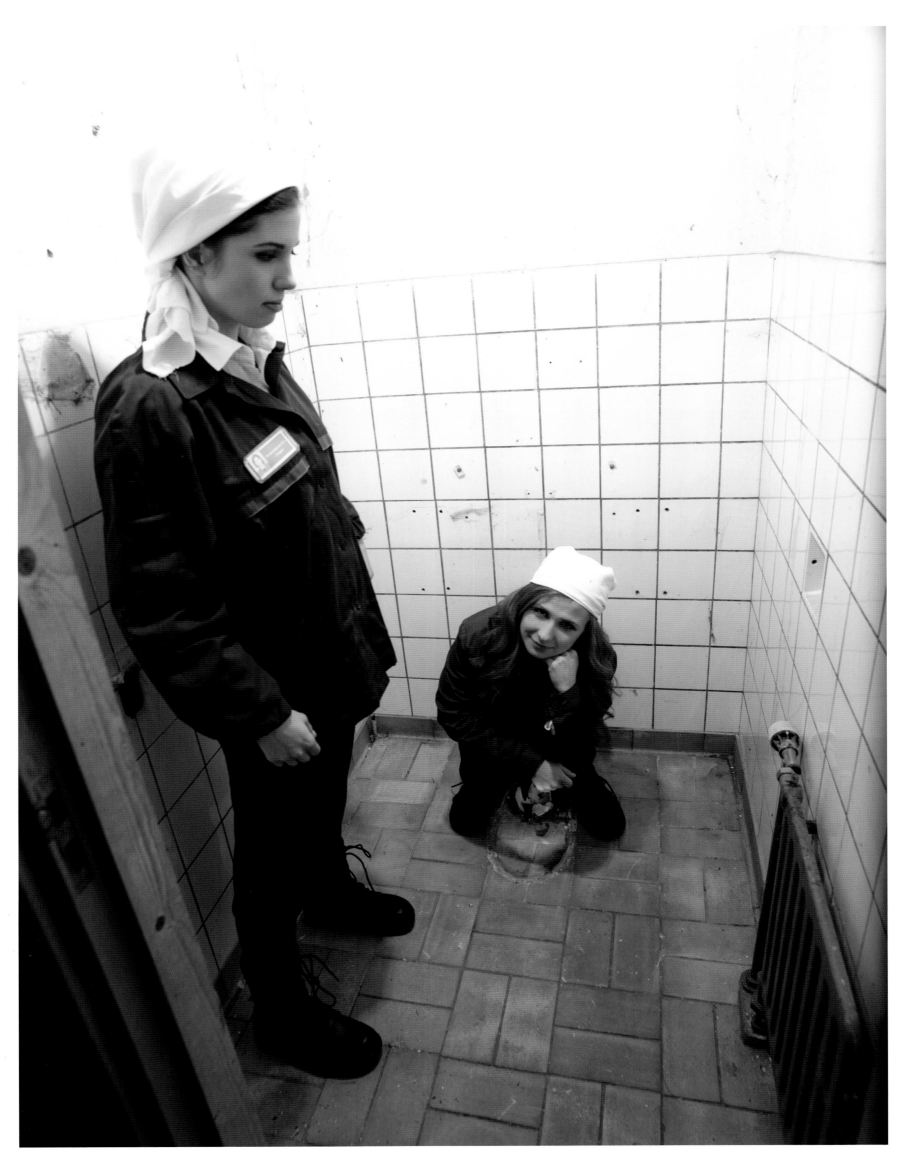

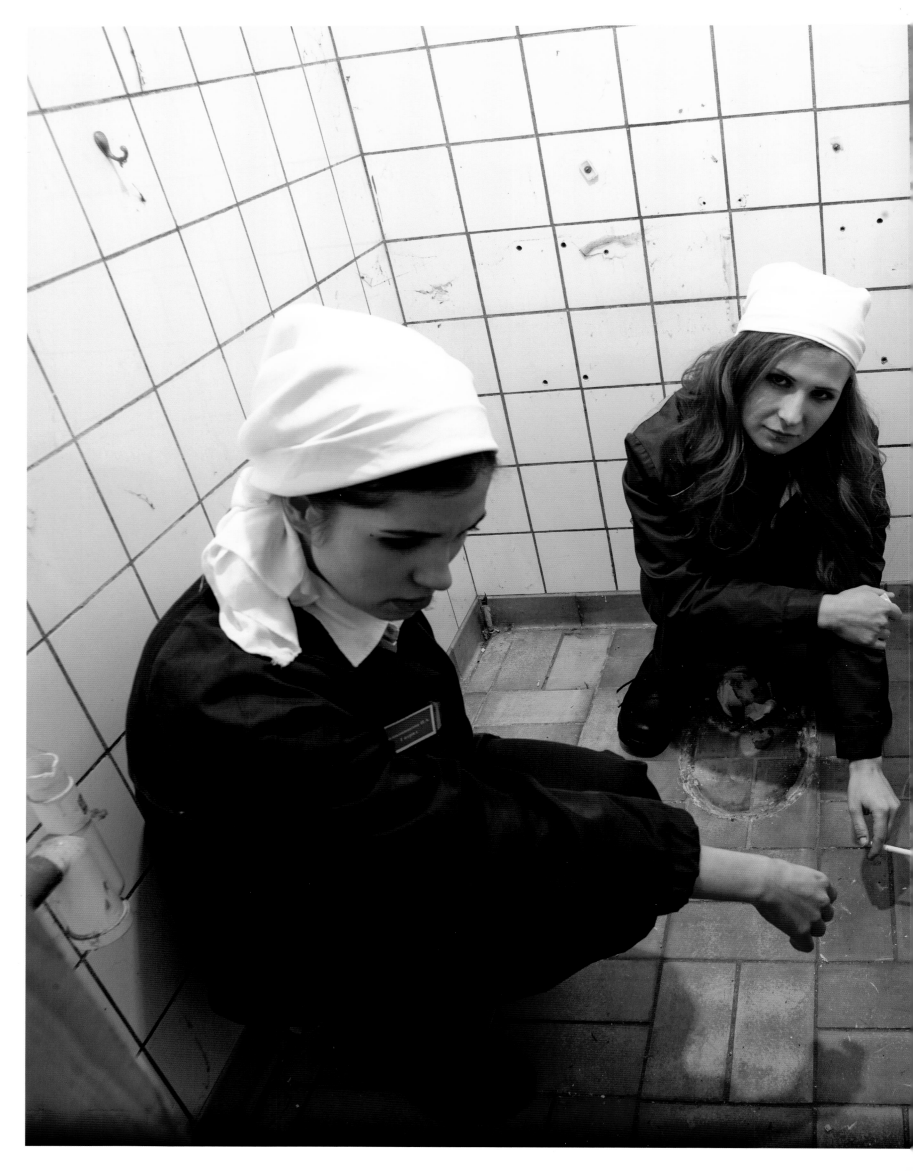

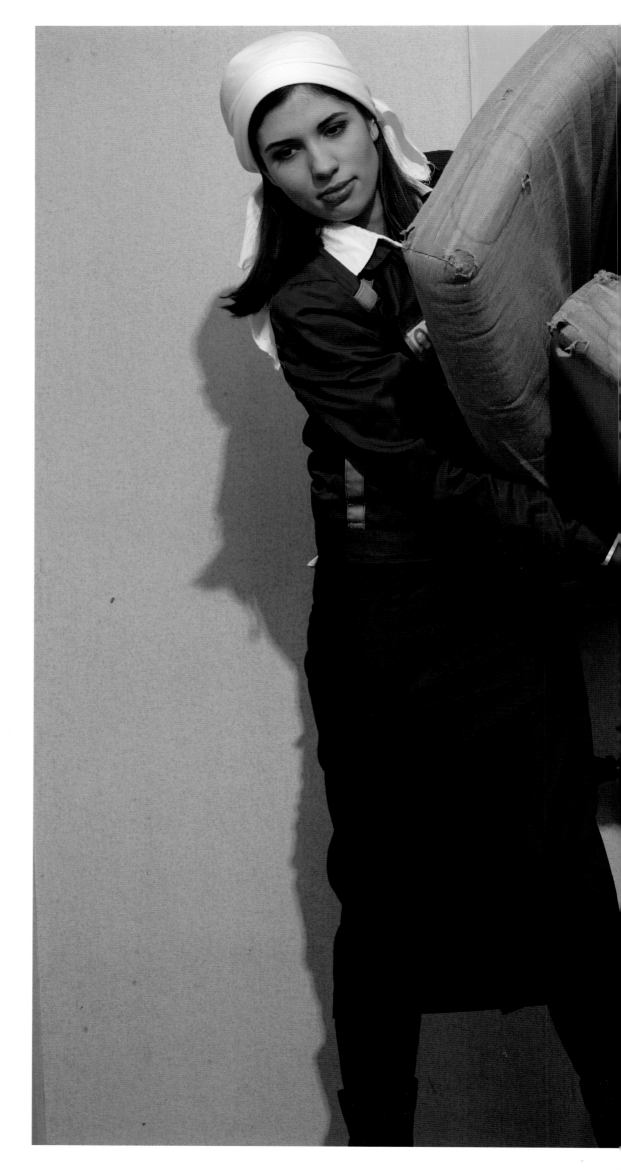

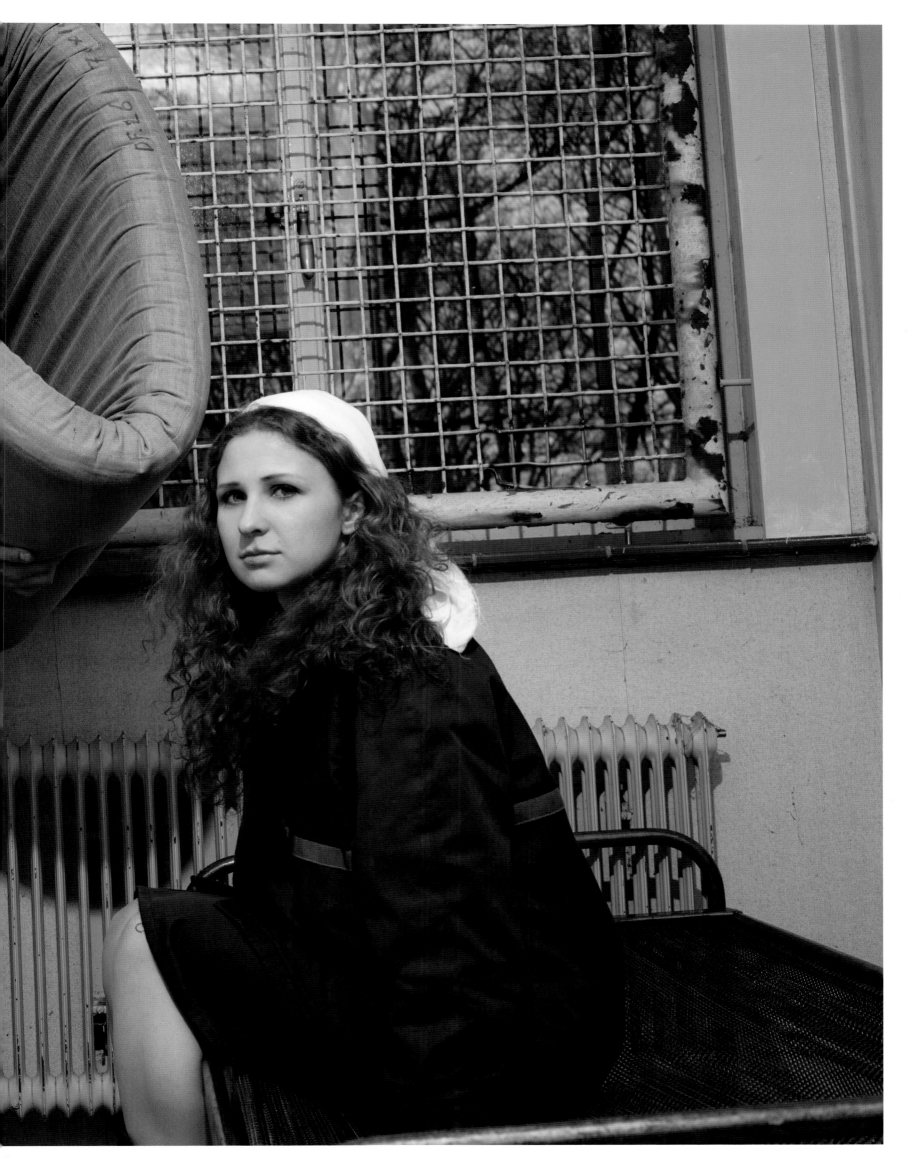

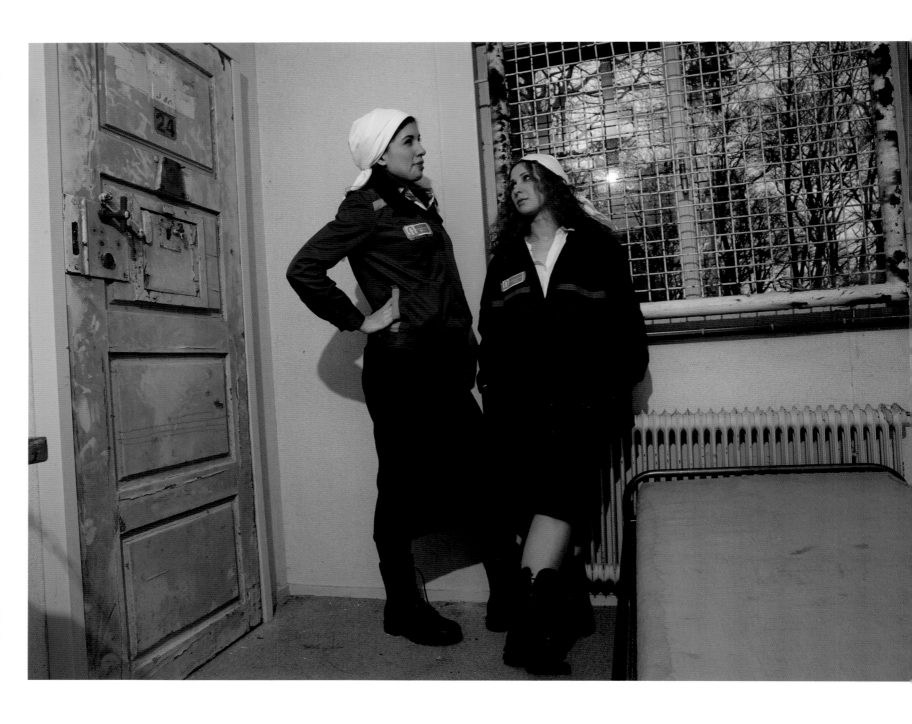

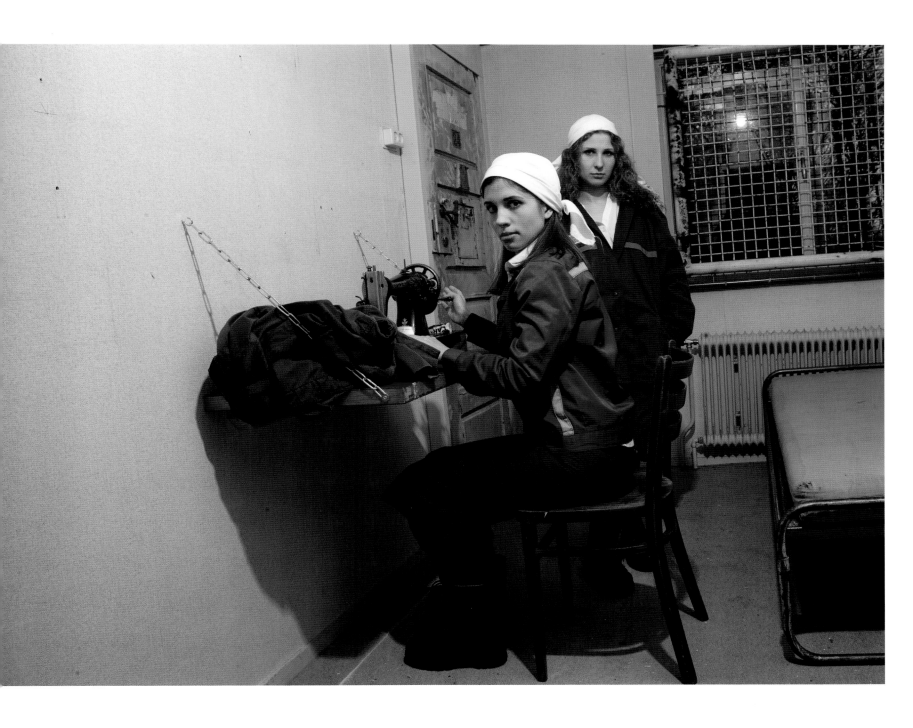

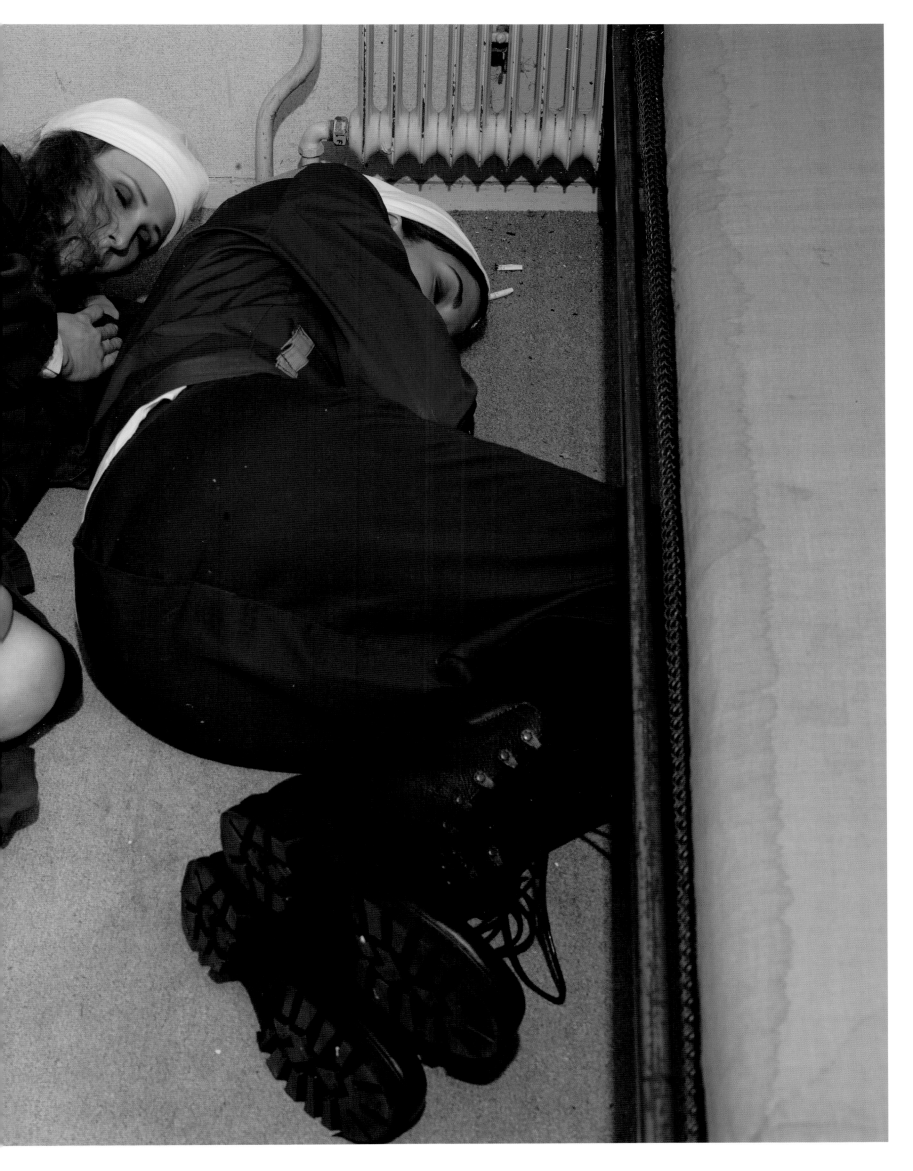

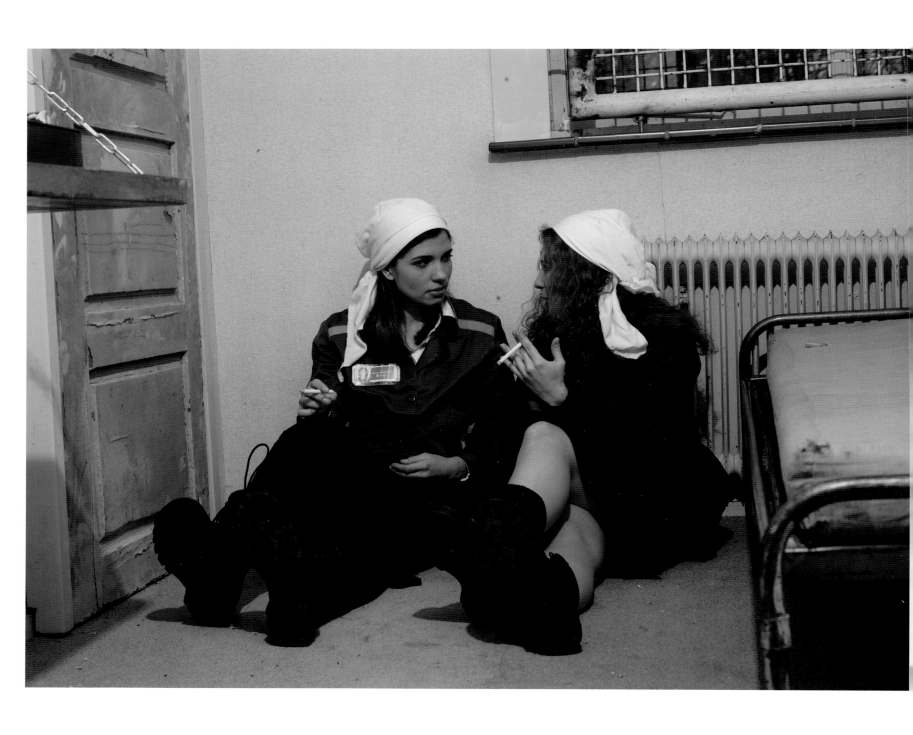

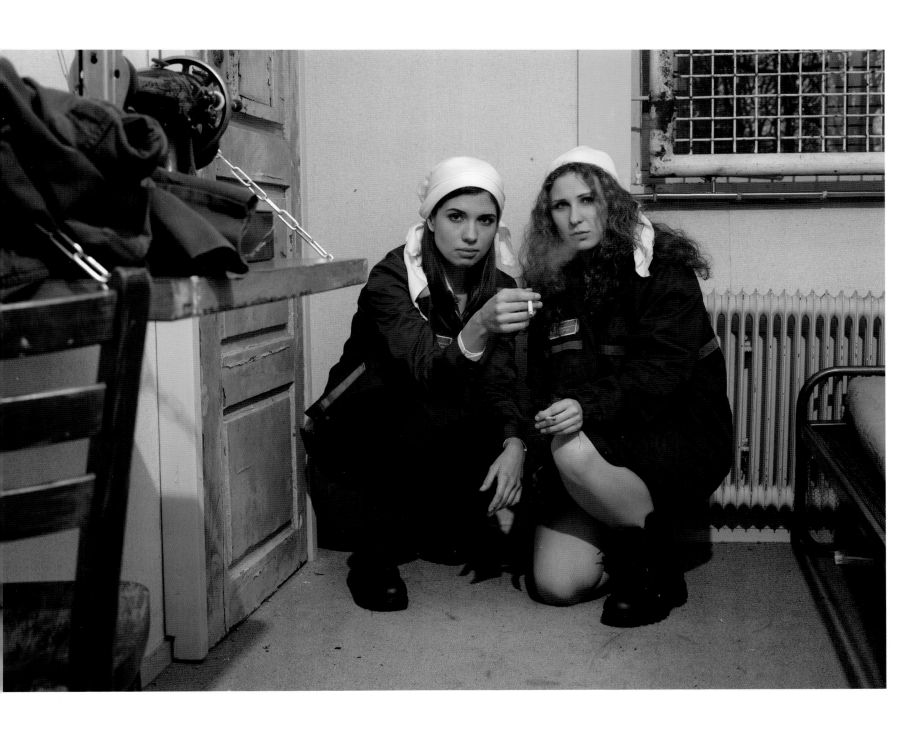

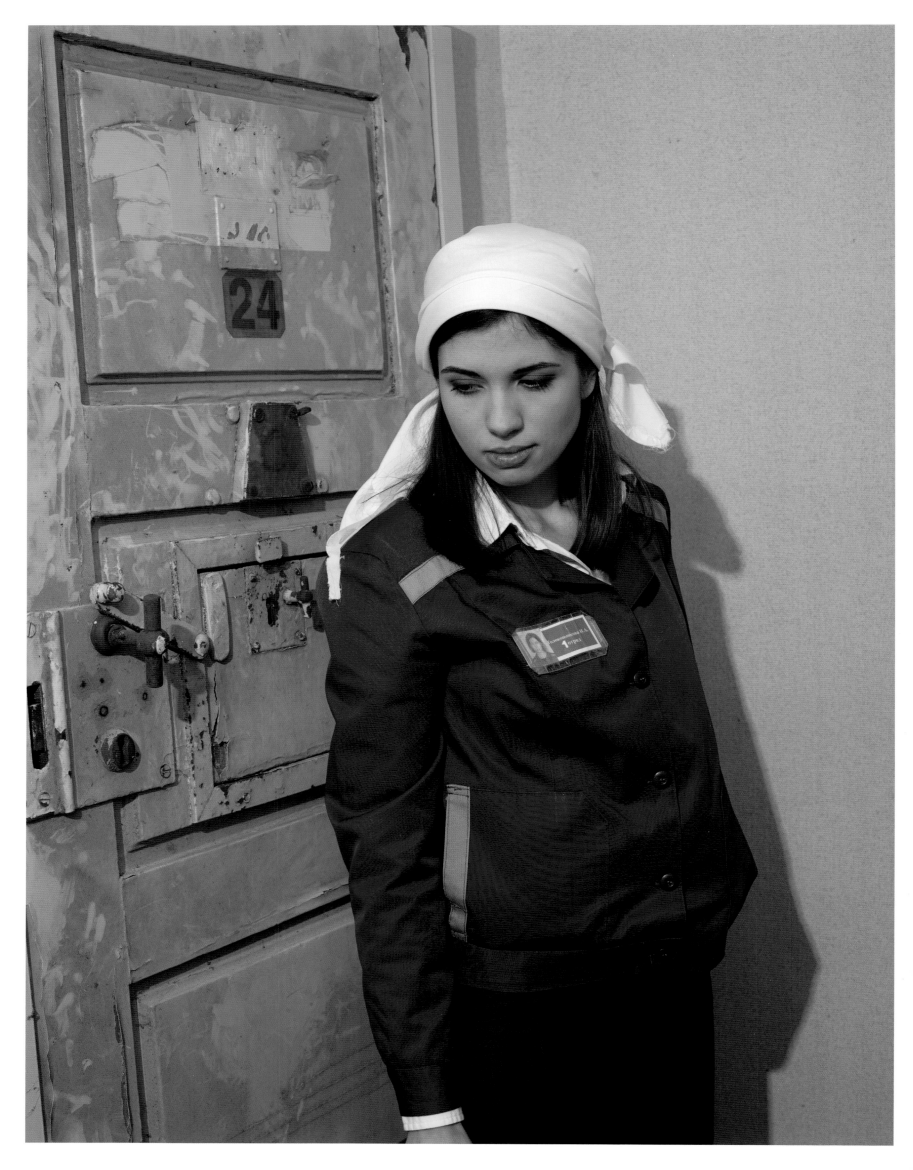

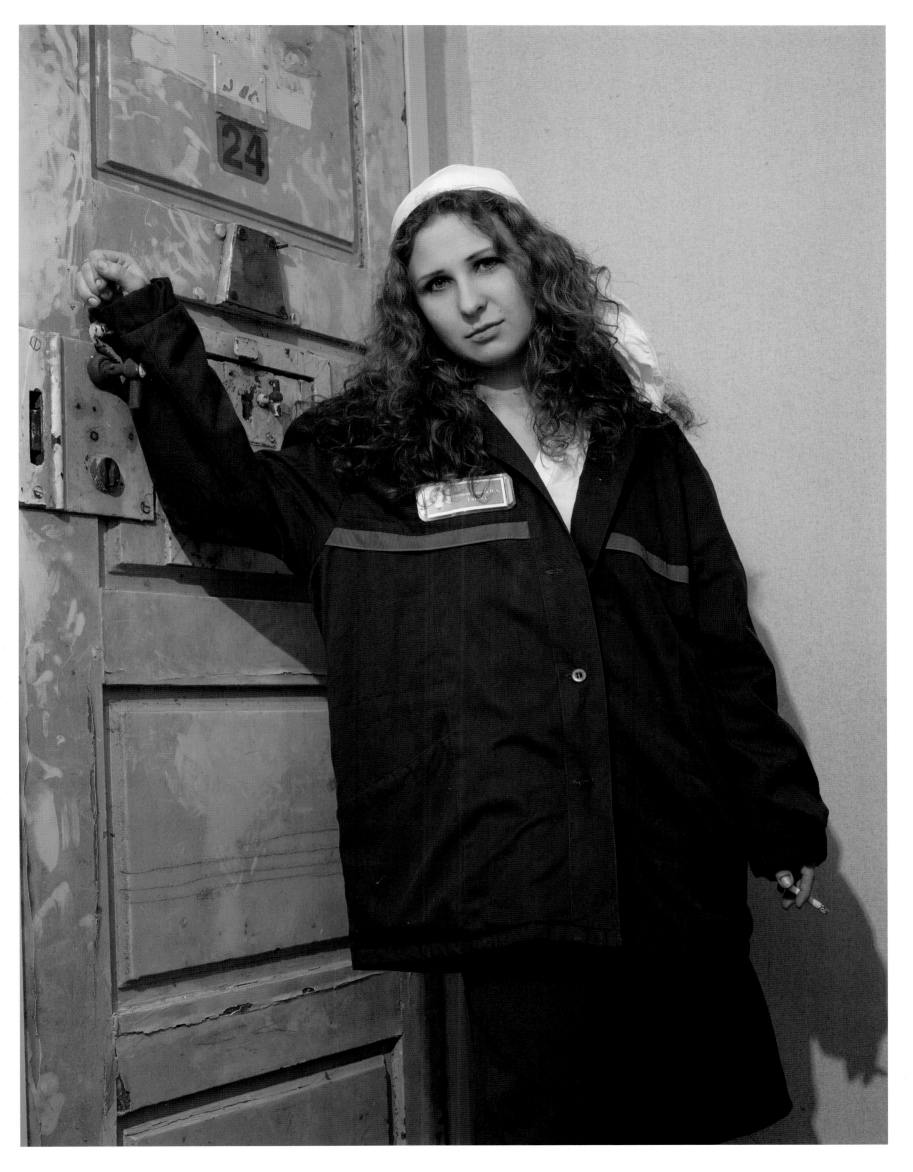

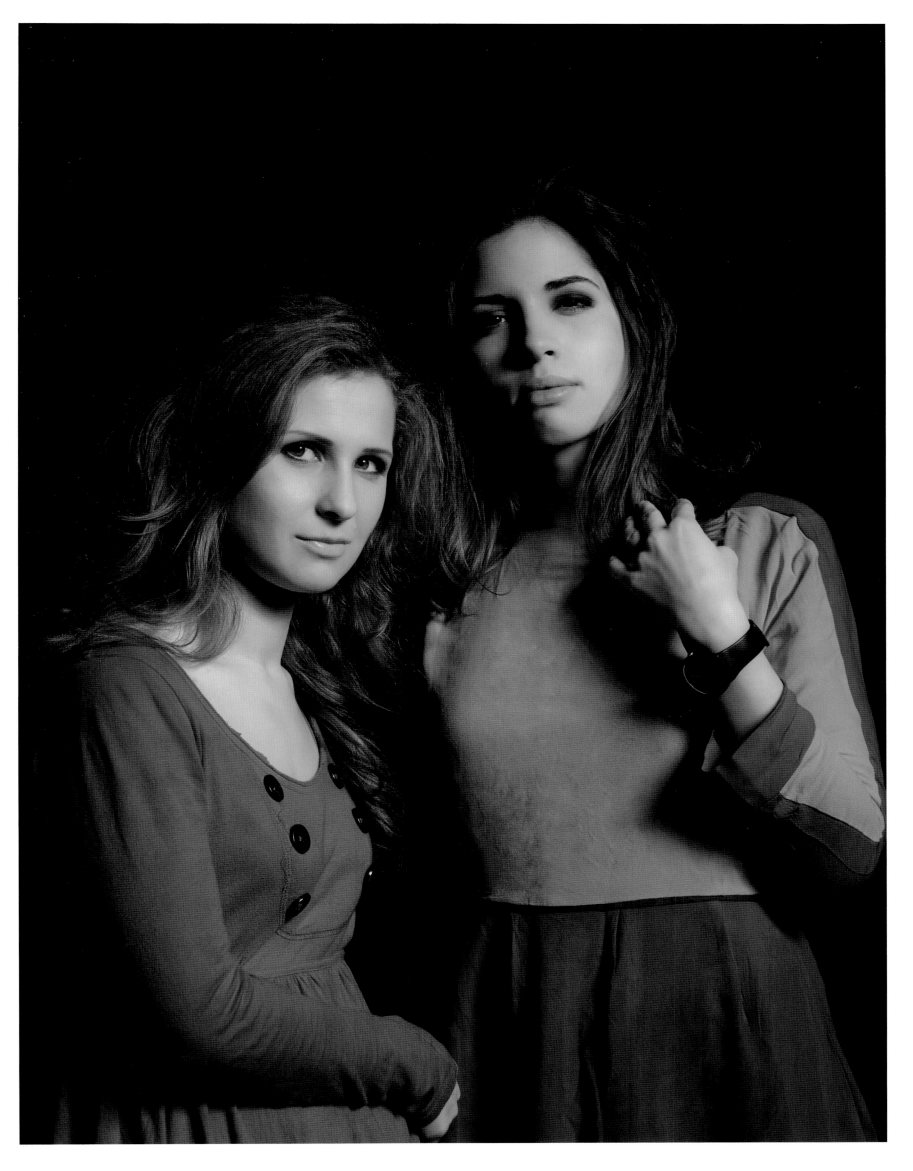

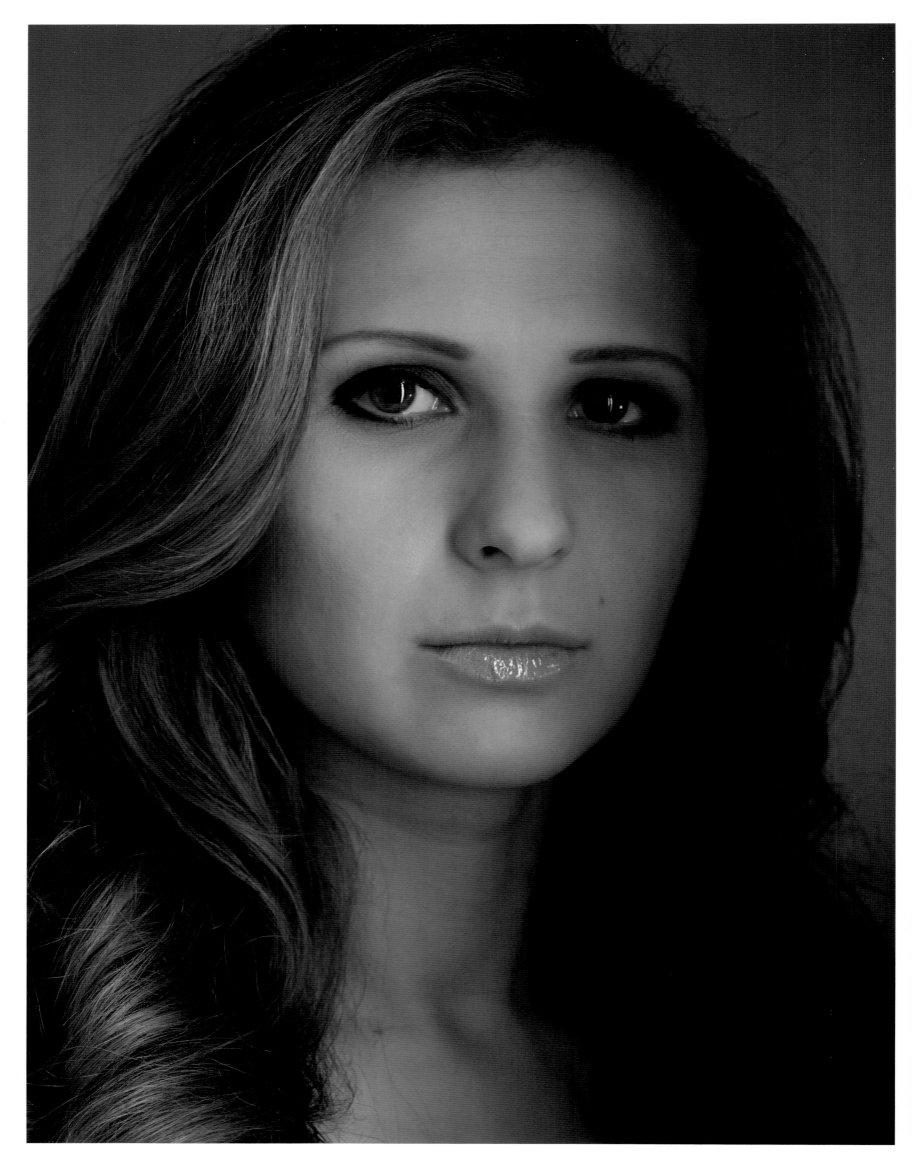

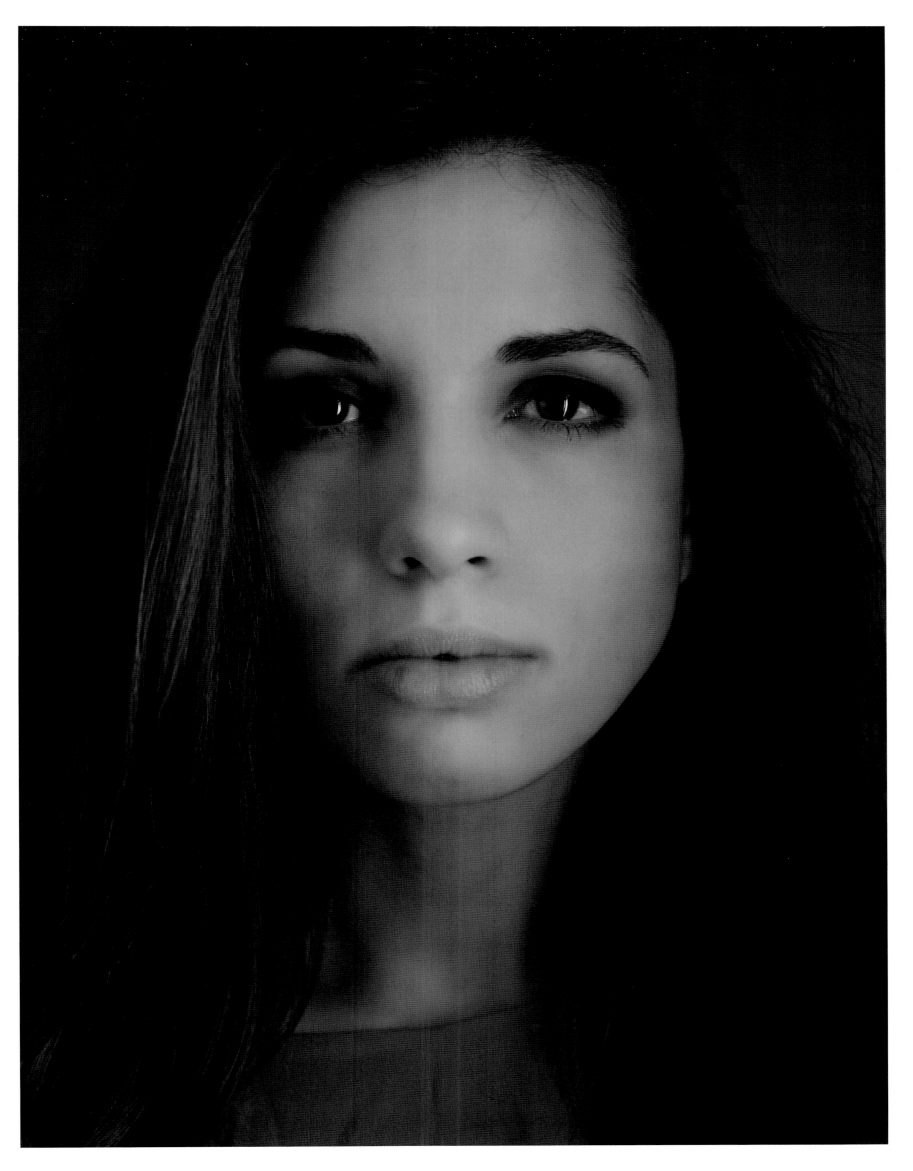

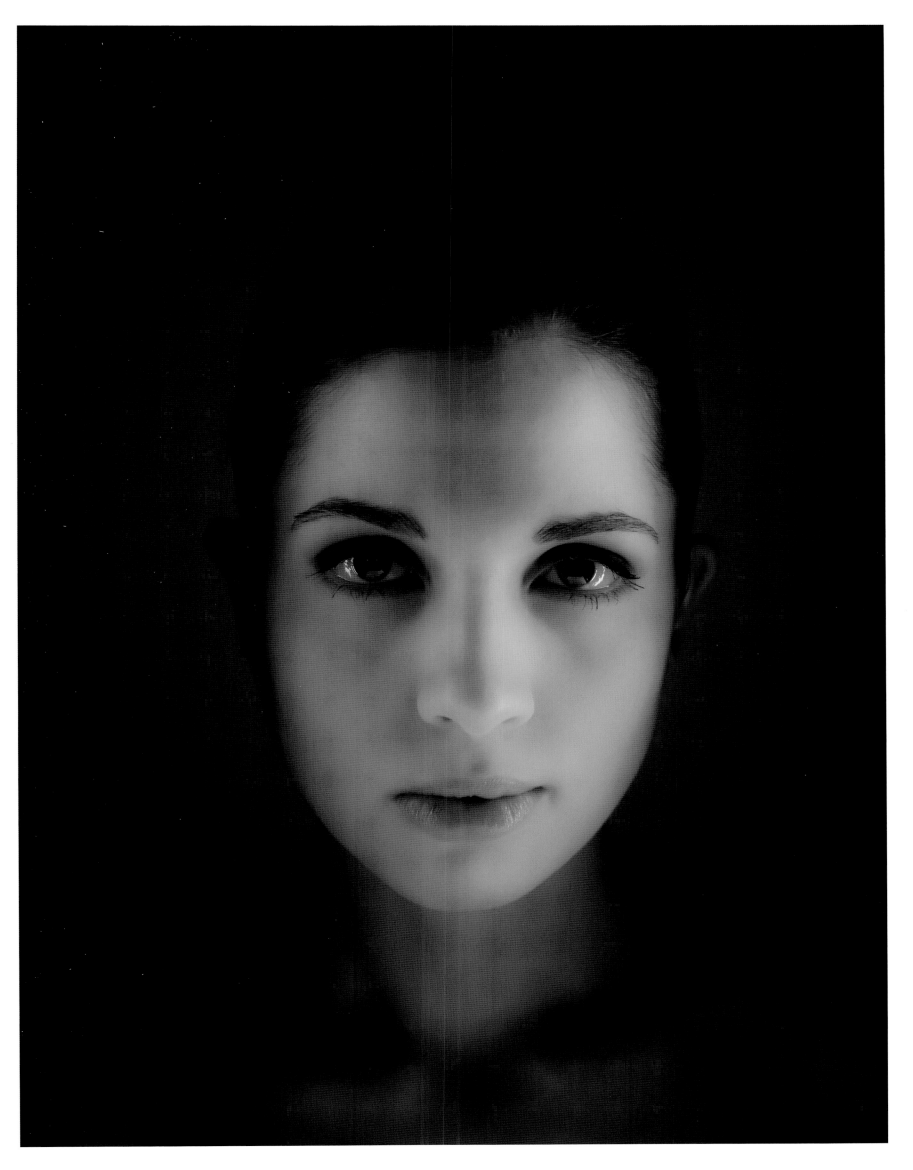

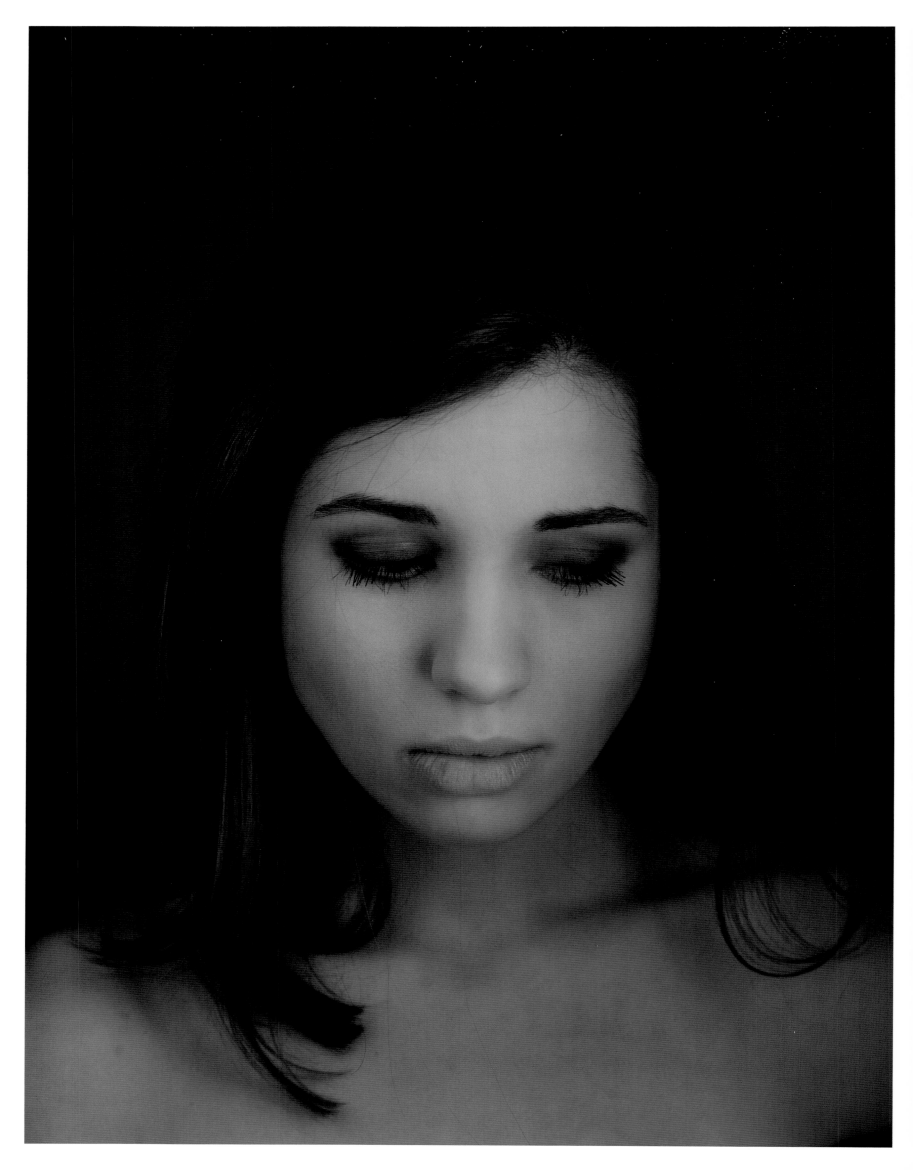

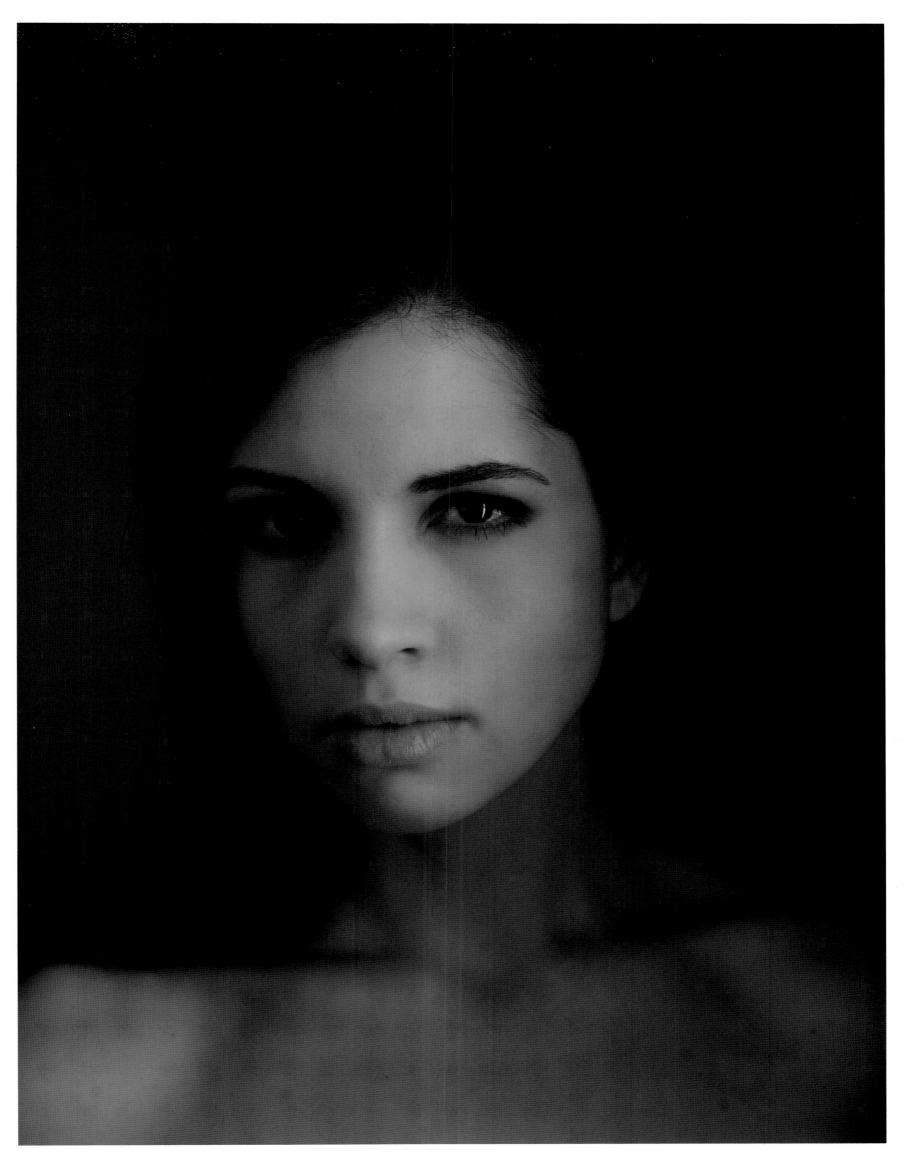

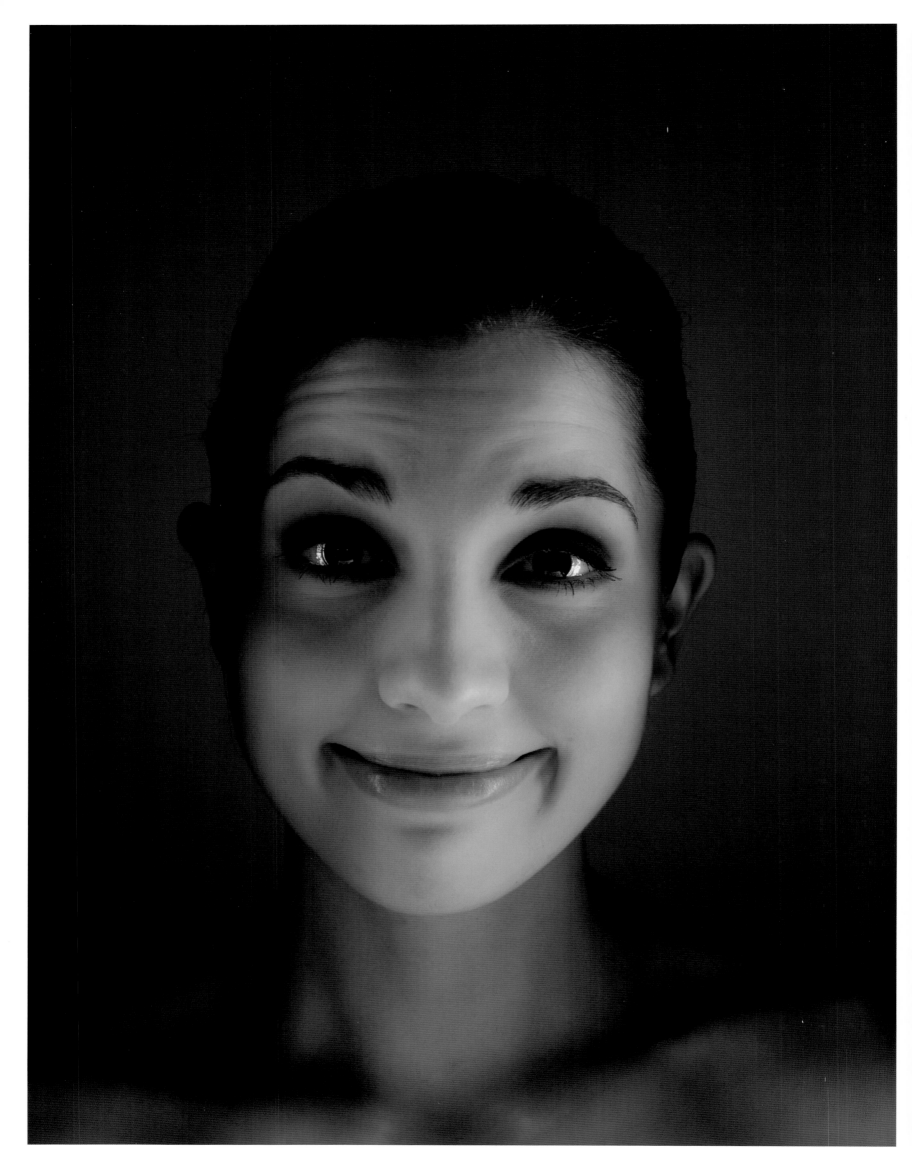

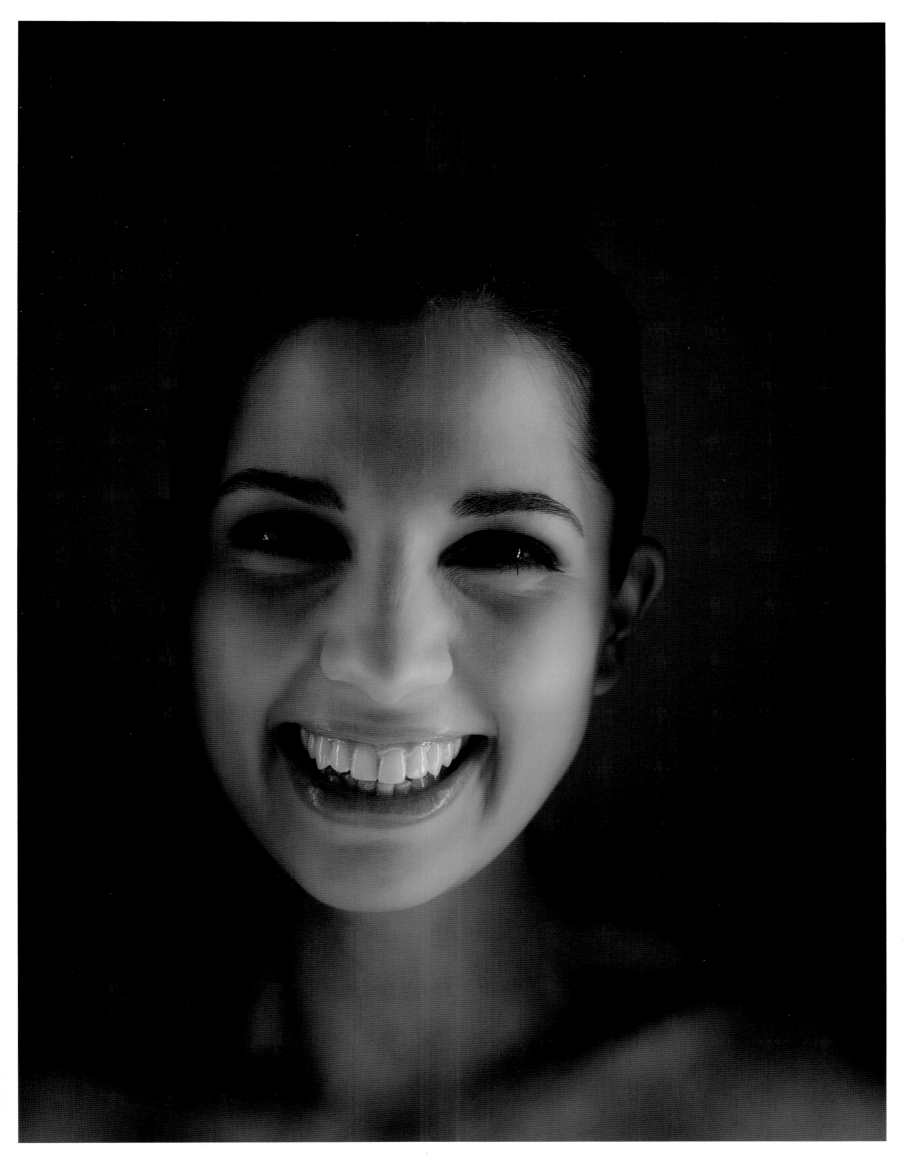

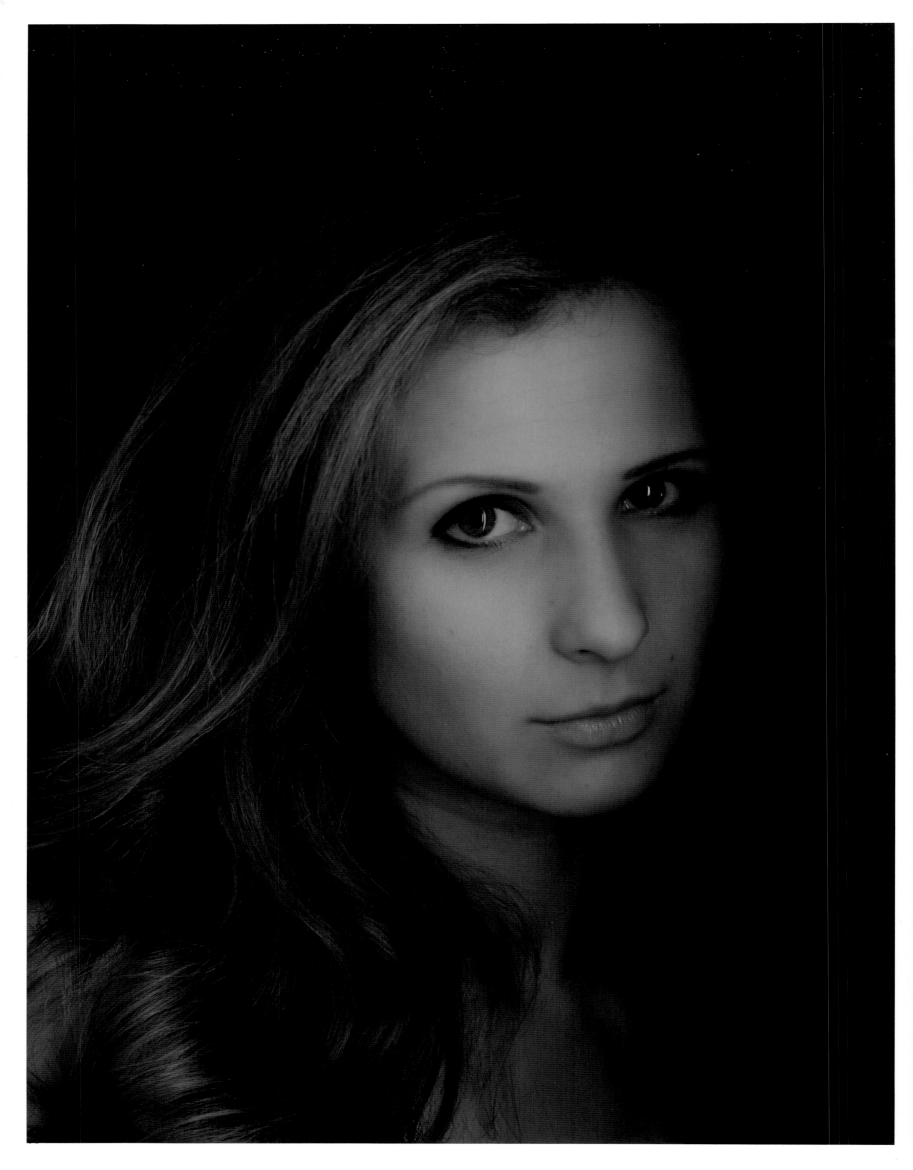

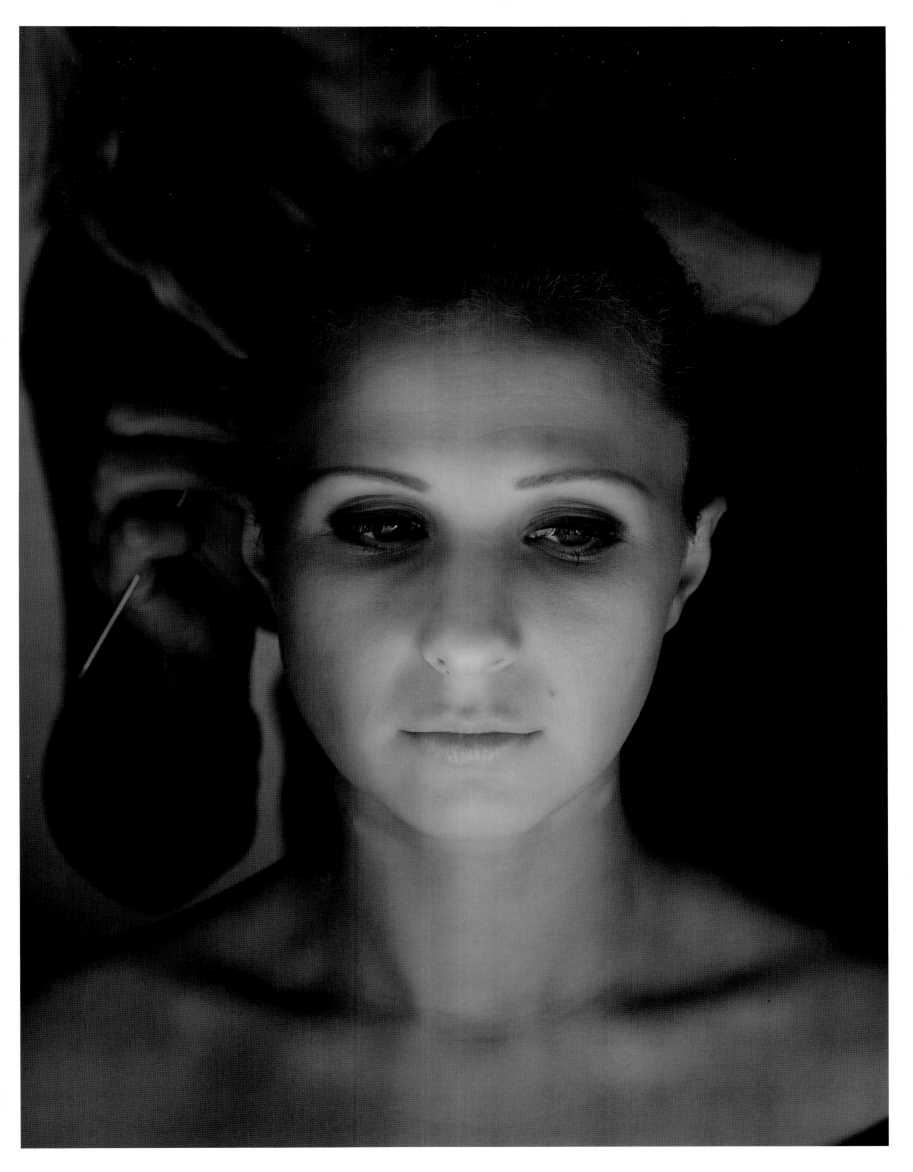

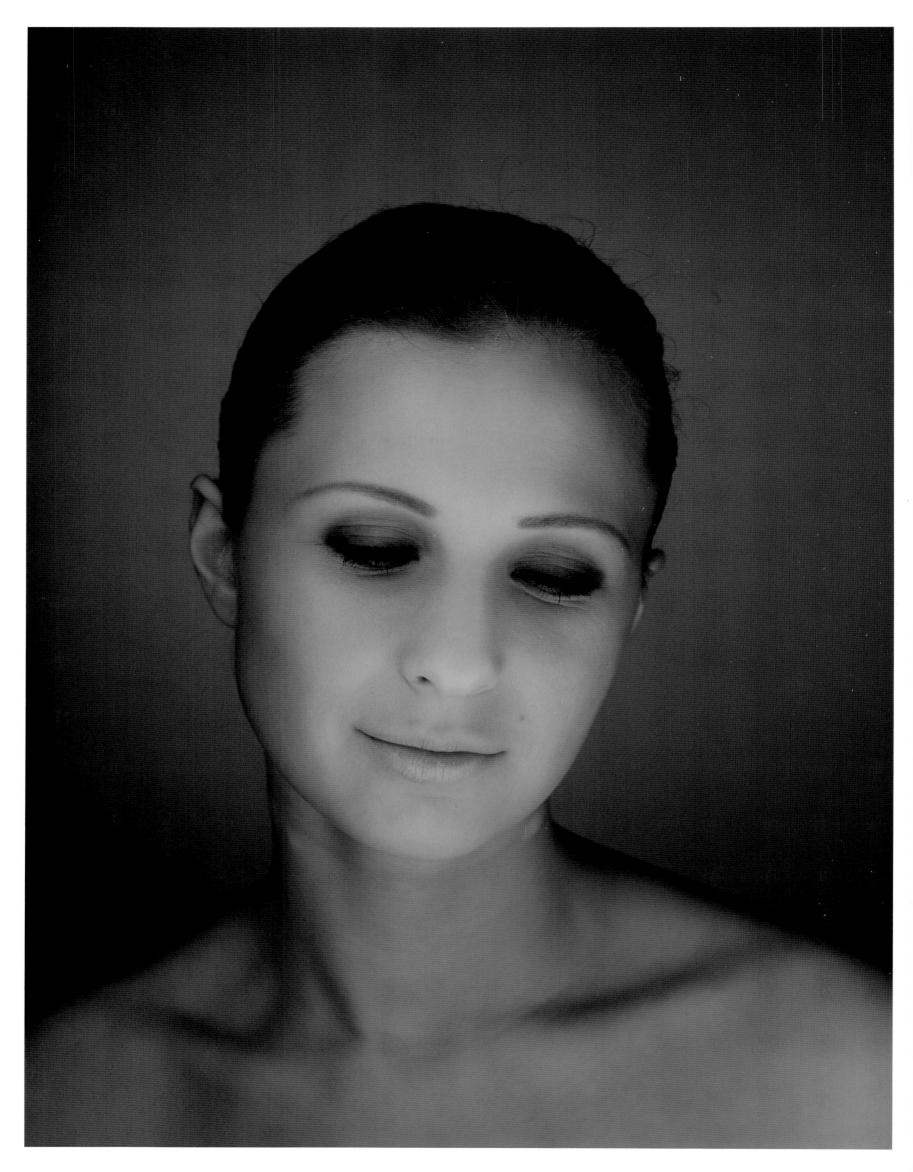

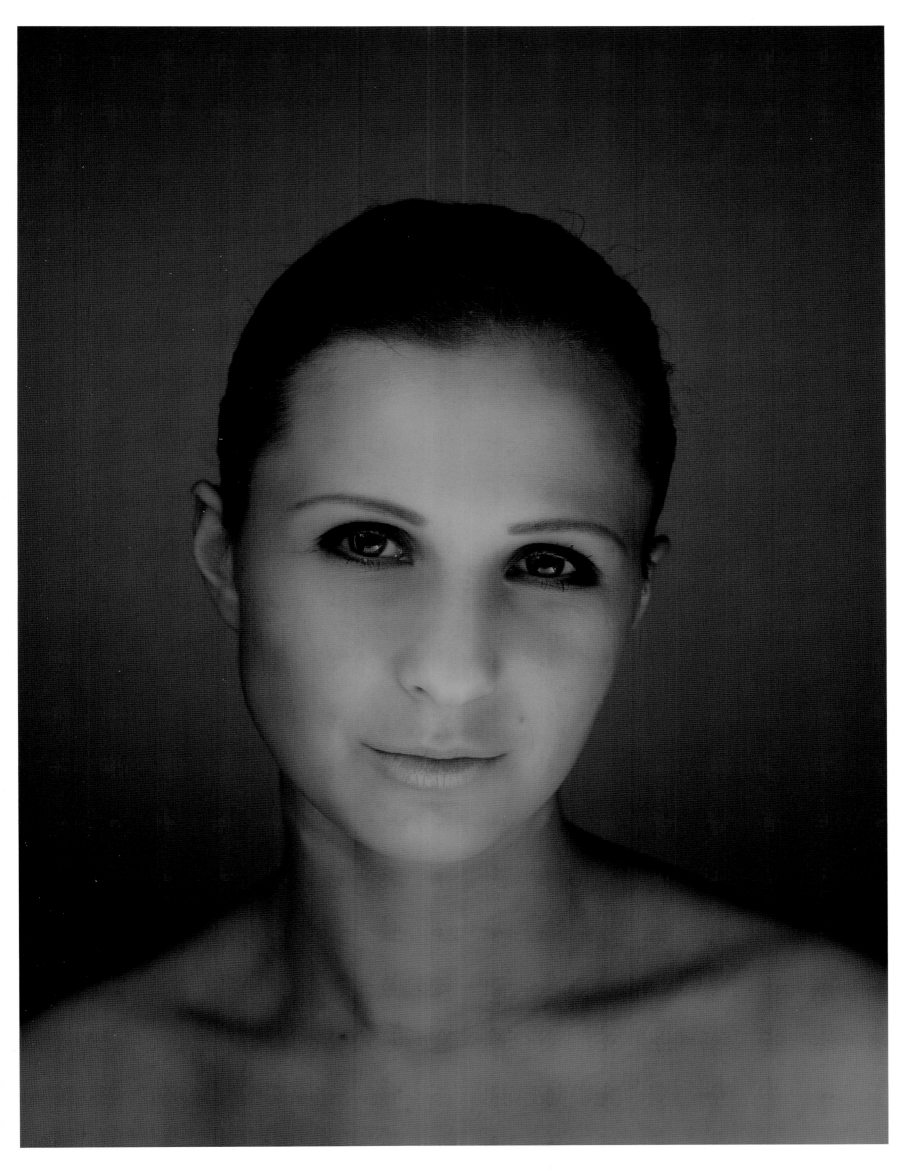

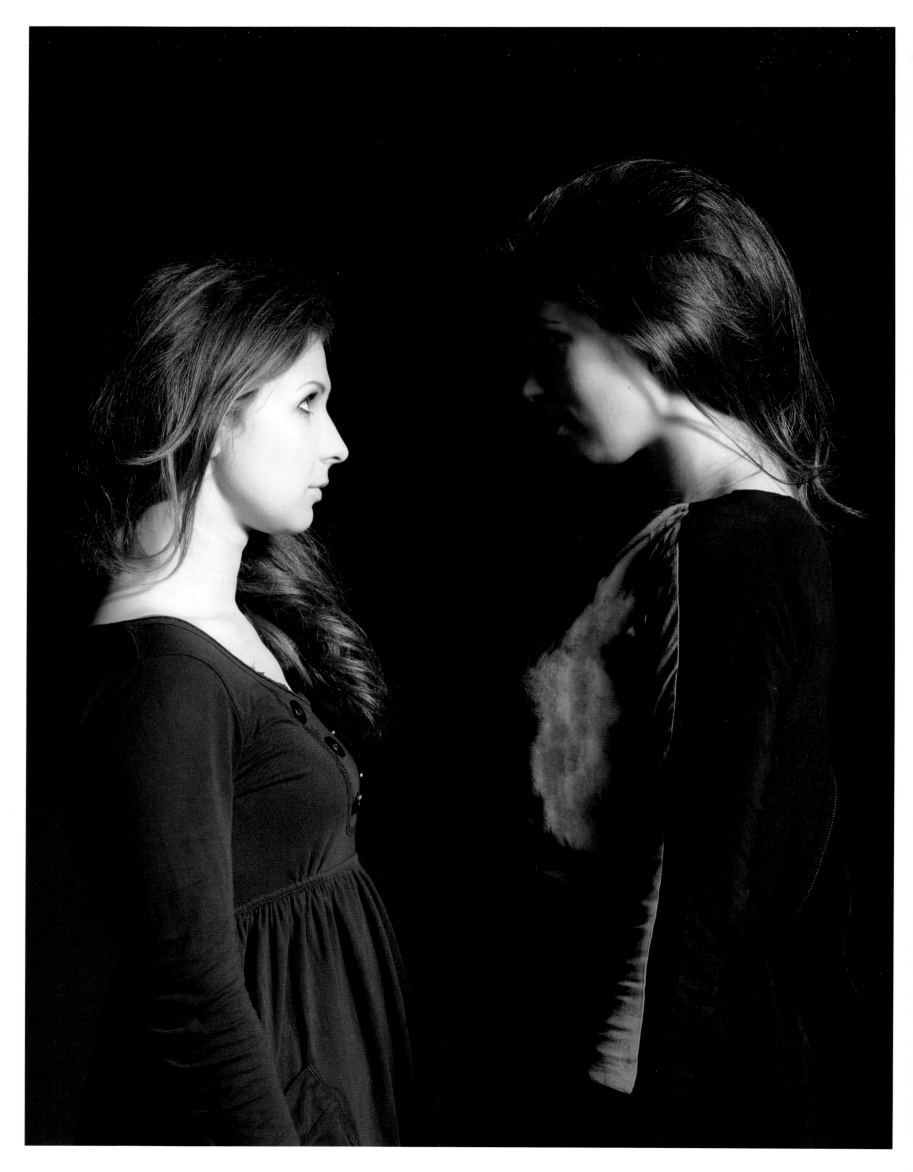

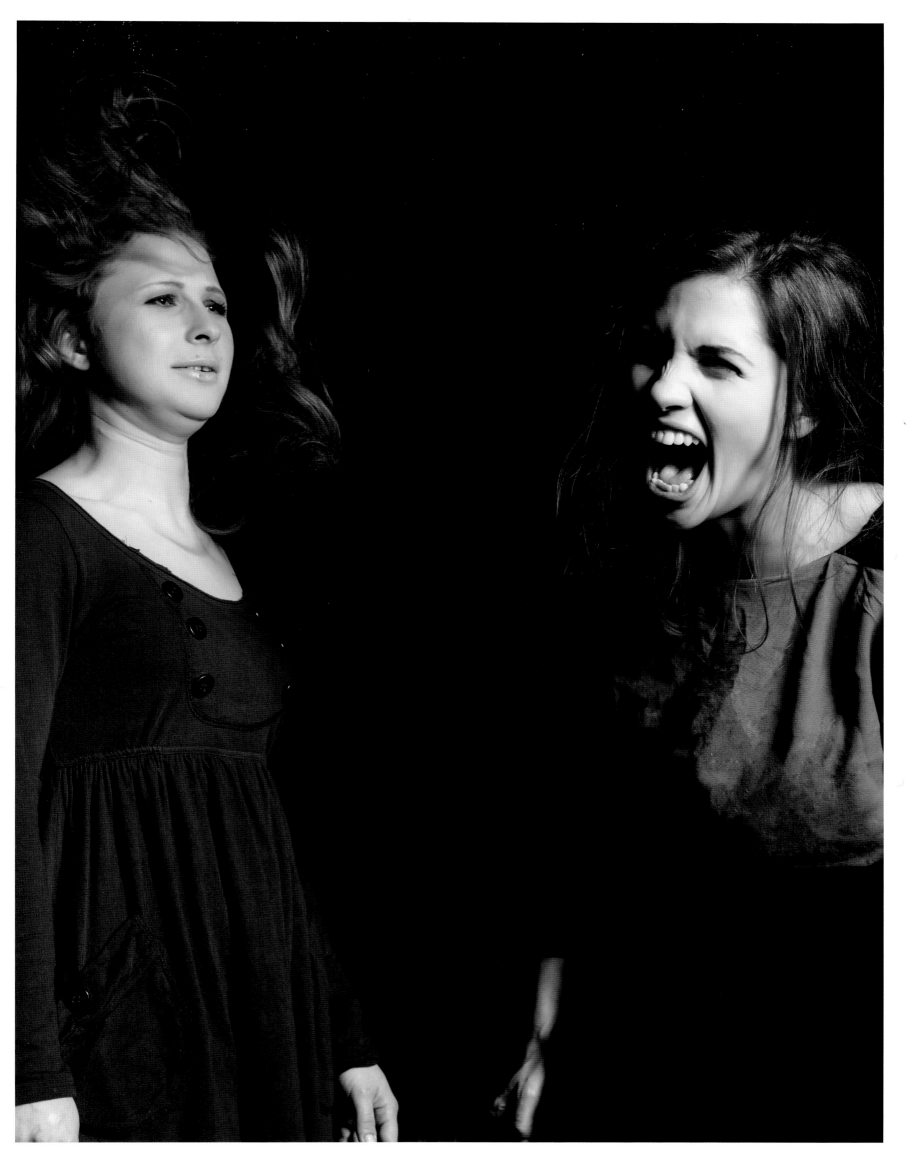

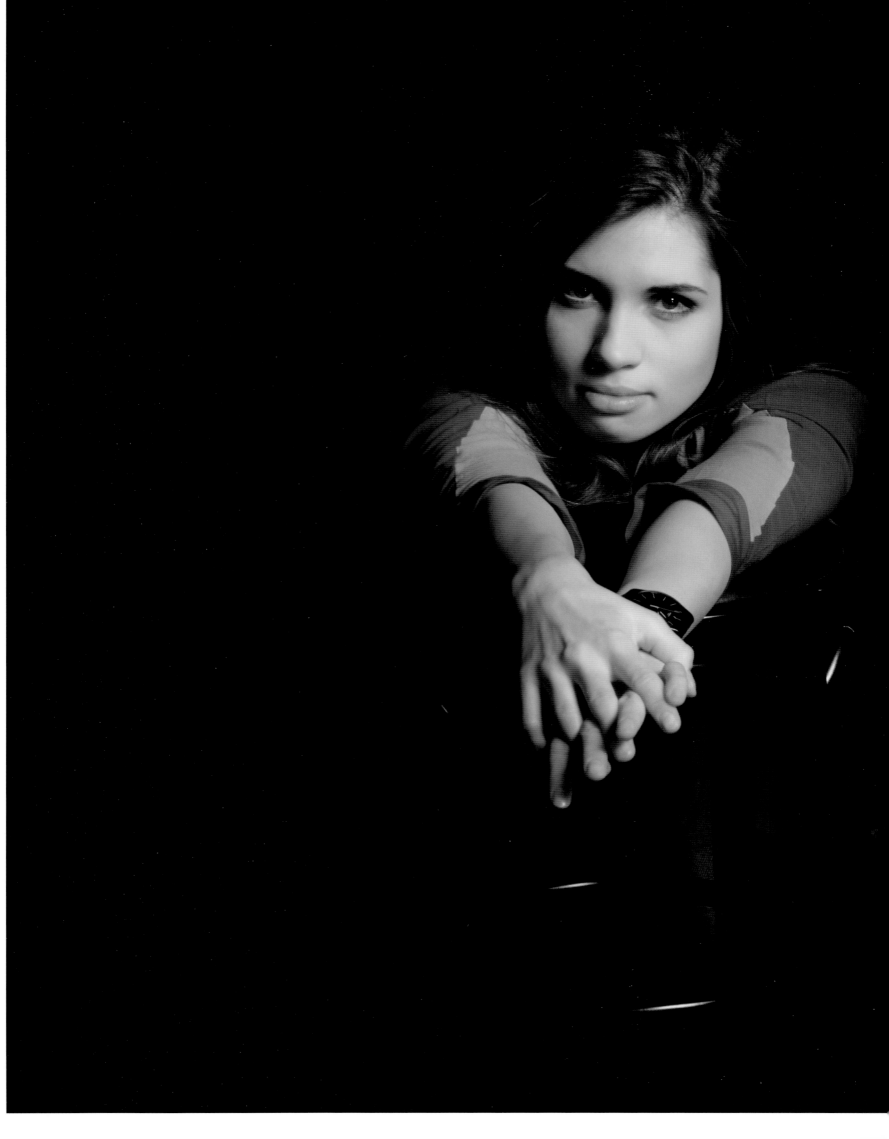

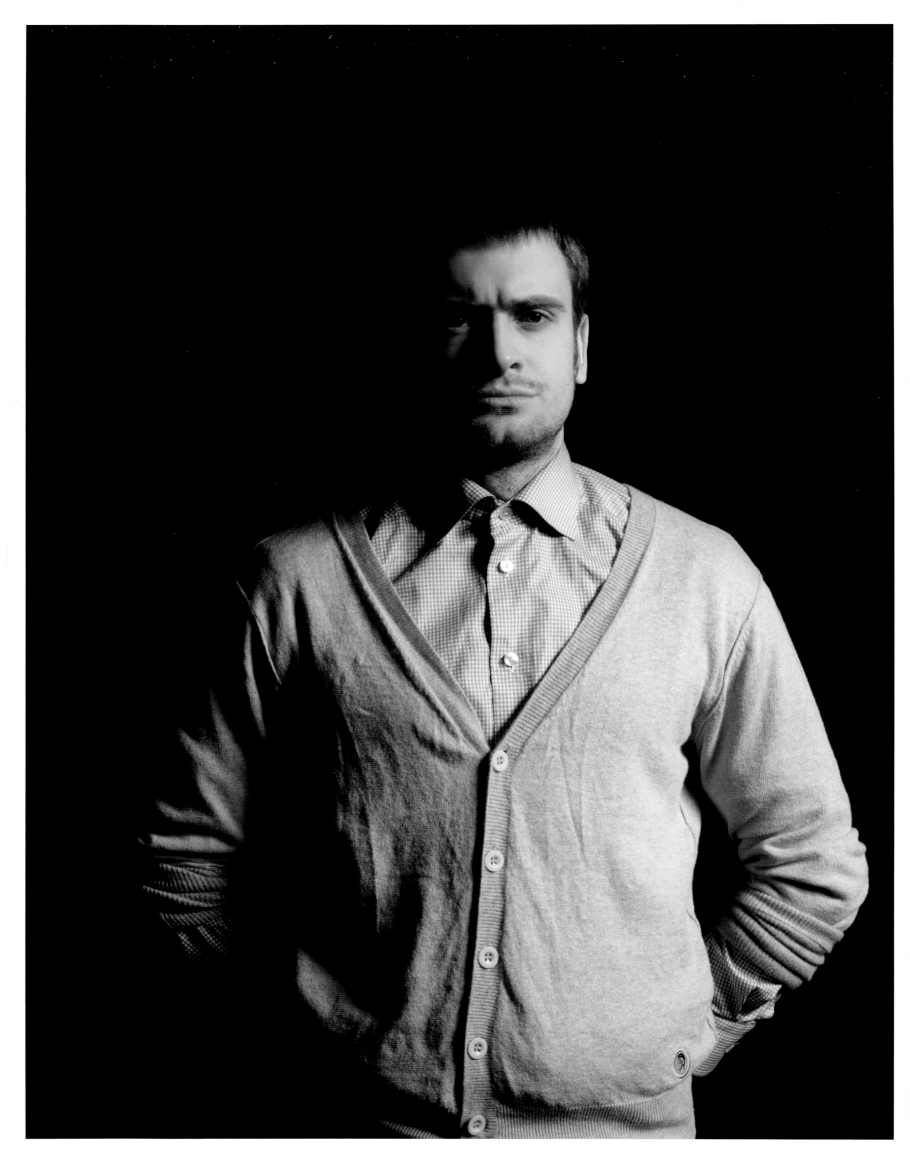

Biography Bert Verwelius

Bert Verwelius refers to himself as a "hobbyaholic"—alluding to the numerous private passions that are such an integral part of his life. Early on he focused on setting the course for an exceptional professional career. At seventeen years of age, the young Dutch man, who was born on December 29, 1953 in Huizen near Amsterdam, began working in his father's construction company. In 1982 he founded his own company (with his brother, who died in 1987). Today the Verwelius Holding in Amsterdam is one of the largest construction firms (housing, factories, and shopping centers, etc.) and one of the most successful family businesses in the Netherlands. With all his professional commitments, the self-made entrepreneur, father of three children and nine-time grandfather, never forgot his various private passions: whether deep sea fishing, horse breeding, or show jumping. He has traveled around the world in his yacht. To combat his fear of flying, he bought a jet and earned his pilot's license. For six years now he has flown his own Falcon 7X. After he turned forty, he also began to learn foreign languages, today speaking (almost) fluent English, Spanish, Portuguese, French, and German. What drives him? "Challenges in life. And finishing everything I do 'cum laude.'"

He had already started photographing as a fourteen year old; now he owns a large photo studio near Amsterdam. From an early age he liked to photograph women and girls ("out of love for their beauty and strength") and has lately devoted himself mainly to nude art photography. His modeling agency in Ukraine has been useful in providing him with suitable subjects. Every year he focuses on a particular project, such as the "Bunga Bunga" photo series—a deliberately ironic staging of a decadent party with half-naked young beauties and older men in the style of the ex-Italian prime minister Silvio Berlusconi. "I wanted to take the mickey out of myself and out of men my age," says Verwelius, "these rich old boys with their champagne, Viagra, and girls." However, he himself completely shies away from parties and prefers to live away from the public gaze.

The Pussy Riot project is his first book.

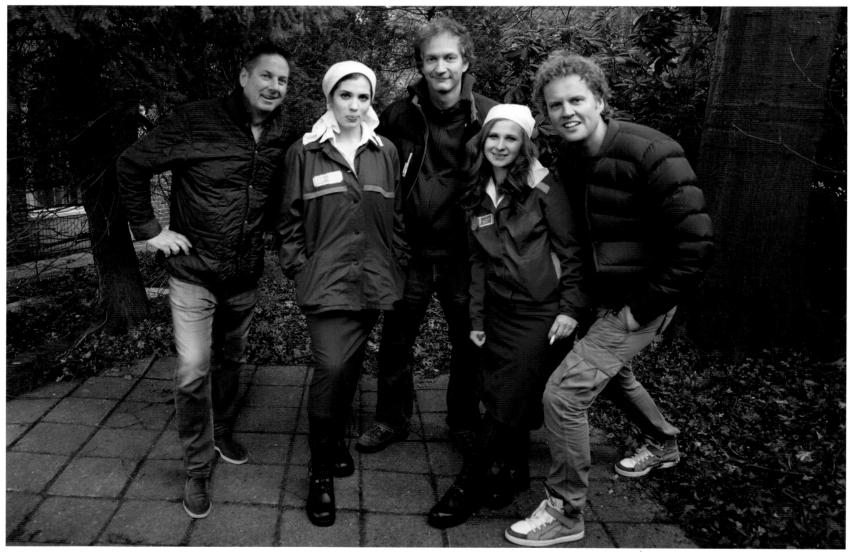

Bert, Nadezda, Urs, Maria & Remco

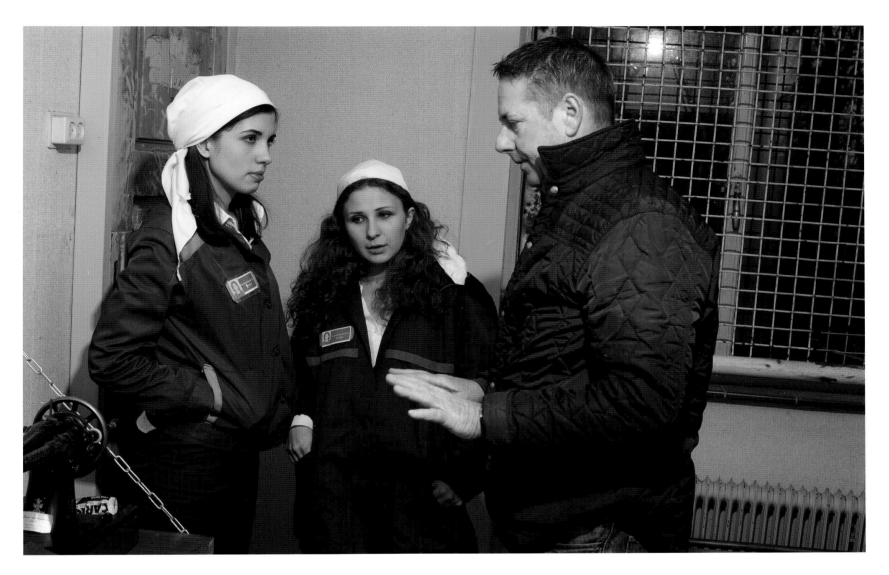

Als „Hobbyaholic" bezeichnet sich Bert Verwelius selbst – und meint damit, dass ihm die zahlreichen privaten Passionen seines Lebens sehr am Herzen liegen. Dabei konzentrierte er sich schon früh auf die Weichenstellung für eine berufliche Ausnahmekarriere. Bereits mit 17 Jahren begann der am 29. Dezember 1953 in Huizen bei Amsterdam geborene Niederländer, im Bauunternehmen seines Vaters zu arbeiten. 1982 gründete er eine eigene Firma (mit seinem Bruder, der 1987 starb). Heute ist die Verwelius-Holding in Amsterdam eine der größten Baufirmen (Wohnungsbau, Fabriken, Shoppingcenter etc.) und eines der erfolgreichsten Familienunternehmen der Niederlande. Bei allem beruflichen Engagement vergaß der Selfmade-Entrepreneur - Vater dreier Kinder und neunfacher Großvater - nie seine diversen privaten Leidenschaften: ob Tiefseefischen, Pferdezucht oder Springreiten. Mit seiner Segelyacht reiste er um die Welt. Um seine Flugangst zu bekämpfen, kaufte er sich einen Jet und machte den Pilotenschein. Seit sechs Jahren fliegt er seine Falcon 7X selbst. Mit mehr als 40 Jahren begann der Niederländer außerdem, Fremdsprachen zu lernen, spricht heute (fast)

fließend Englisch, Spanisch, Portugiesisch, Französisch und Deutsch. Was ihn antreibt? „Herausforderungen im Leben. Und, alles, was ich tue, ‚cum laude' abzuschließen."

Zur Fotografie gelangte er schon als 14-Jähriger, heute besitzt er ein großes Fotostudio in der Nähe von Amsterdam. Von früh an fotografierte er gern Mädchen und Frauen („Aus Liebe zu ihrer Schönheit und Stärke") und verlegte sich zuletzt vornehmlich auf Nude Art Photography. Seine eigene Modelagentur in der Ukraine ist ihm mit geeigneten Protagonistinnen dienlich. Jedes Jahr konzentriert er sich auf ein spezielles Projekt, wie etwa die Fotoserie „Bunga Bunga" - eine gewollt ironische Inszenierung einer dekadenten Party im Stile Berlusconis mit halbnackten jungen Beautys und älteren Herren. „Ich wollte Männer meines Alters - und mich selbst - auf die Schippe nehmen", so Verwelius, „diese reichen Old Boys zwischen Champagner, Viagra und Mädchen." Er selbst lebt indes völlig abseits des öffentlichen Partylebens und mag es lieber zurückgezogen.

Das Projekt über Pussy Riot ist sein erstes Buch.

Bert Verwelius noemt zichzelf een 'hobbyaholic'. Hiermee bedoelt hij dat zijn passies – en dat zijn er nogal wat – een centrale rol spelen in zijn leven. Al op jonge leeftijd zette hij de koers uit voor wat een uitzonderlijke beroepscarrière zou worden. Op zijn zeventiende begon de op 29 december 1953 in Huizen bij Amsterdam geboren Verwelius te werken in het bouwbedrijf van zijn vader. In 1982 richtte hij zijn eigen firma op (samen met zijn broer, die in 1987 overleed). Tegenwoordig is Verwelius Holding in Amsterdam een van de grootste bouwondernemingen (woningbouw, fabrieken, winkelcentra, enz.) en een van de succesvolste familiebedrijven van Nederland. Bij alle professionele activiteiten verloor de selfmade ondernemer – overigens ook vader van drie kinderen en grootvader van negen kleinkinderen – zijn passies, waaronder diepzeevissen, paarden fokken en springsport, nooit uit het oog. Met zijn zeiljacht reisde hij om de wereld en om zijn vliegangst te overwinnen haalde hij zijn vliegbrevet. Enkele jaren geleden kocht hij een straalvliegtuig, een Falcon 7X, dat hij zelf bestuurt. En hij was de veertig al gepasseerd toen hij vreemde talen ging leren. Nu spreekt hij (bijna) vloeiend Engels, Spaans,

Portugees, Frans en Duits. Wat zijn zijn drijfveren? 'Uitdagingen aangaan. En het streven naar perfectie – alles cum laude afsluiten.'

Met fotograferen begon hij al toen hij veertien was. Inmiddels bezit hij een grote fotostudio in de buurt van Amsterdam. Al vanaf het begin fotografeerde hij graag meisjes en vrouwen ('uit liefde voor hun schoonheid en kracht'). De laatste tijd focust hij met name op nude art. Geschikte modellen komen via zijn eigen bureau in Oekraïne. Elk jaar concentreert hij zich op een nieuw project. Een ervan is 'Bunga Bunga', een fotoserie met een knipoog over een decadent feest in Berlusconi-stijl, met halfnaakte jonge schoonheden en oudere mannen. 'Ik wilde een loopje nemen met mannen van mijn leeftijd – en mijzelf', aldus Verwelius, 'rijke old boys neerzetten te midden van champagne, viagra en mooie meisjes.' Zelf woont hij volledig teruggetrokken, ver weg van het partygebeuren.

Het project met Pussy Riot vormde de aanzet tot zijn eerste boek.

Henny & Gerda, daughters of Bert, with Nadezda, Maria & Petr

© 2014 teNeues Verlag GmbH + Co. KG, Kempen

Photographs © 2014 Bert Verwelius. All rights reserved.
Endpapers, page 79 © Igor Mouhkin & Denis Bochkarev

Color separation by Medien Team-Vreden

Texts by Marika Shaertl
Translations by Seamus Mullarkey (English) & Geert Lemmens/Bookwerk

Published by teNeues Publishing Group

teNeues Verlag GmbH + Co. KG
Am Selder 37, 47906 Kempen, Germany
Phone: +49-(0)2152-916-0
Fax: +49-(0)2152-916-111
e-mail: books@teneues.de

Press department: Andrea Rehn
Phone: +49-(0)2152-916-202
e-mail: arehn@teneues.de

teNeues Digital Media GmbH
Kohlfurter Straße 41–43, 10999 Berlin, Germany
Phone: +49-(0)30-7007765-0

teNeues Publishing Company
7 West 18th Street, New York, NY 10011, USA
Phone: +1-212-627-9090
Fax: +1-212-627-9511

teNeues Publishing UK Ltd.
12 Ferndene Road, London SE24 0AQ, UK
Phone: +44-(0)20-3542-8997

teNeues France S.A.R.L.
39, rue des Billets, 18250 Henrichemont, France
Phone: +33-(0)2-4826-9348
Fax: +33-(0)1-7072-3482

www.teneues.com

ISBN 978-3-8327-9851-2

Printed in the Czech Republic

Thanks

For their collaboration on this splendid project, I would like to thank Nadezda, Maria, and Petr. I'd additionally like to thank my team—Urs Recher, Remco Veldhuis, Gerda & Henny Verwelius, Michel van Amstel, and Ireen Lagerwey—as well as my wife, Alie, Barbara van Munster, and, last but not least, Hendrik teNeues, his publishing team, and Marika Schaertl.

Ich möchte mich für die Kooperation bei diesem großartigen Projekt bei Nadezda, Maria und Petr bedanken. Außerdem bei meinem Team – Urs Recher, Remco Veldhuis, Gerda & Henny Verwelius, Michel van Amstel, Ireen Lagerwey – sowie bei meiner Frau Alie, Barbara van Munster und, last but not least, bei Hendrik teNeues, seinem Verlagsteam und Marika Schaertl.

Voor de samenwerking aan dit geweldige project dank ik Nadezda, Maria en Petr. Ook bedank ik mijn team – Urs Recher, Remco Veldhuis, Gerda & Henny Verwelius, Michel van Amstel en Ireen Lagerwey – en mijn vrouw Alie, Barbara van Munster en, last but not least, Hendrik teNeues, zijn uitgeversteam en Marika Schaertl.

Bert Verwelius

© Denis Bochkarev